U0031081

近代美術

大師的講堂

黃光男／著

林玉山 傅狷夫 金勤伯 黃君璧 陳進 蔣青融 郭柏川
劉啟祥 劉煜 陳敬輝 陳丹誠 李霖燦 白雪痕

目
次

序

自2014年2月退職後，全心投入藝術學的研究與水墨畫創作的行列，並開始整理半世紀以來對於學習歷程的回顧。雖然記得的美好不多，但仍然有深刻學理修為。因此在一個偶然的機會裡，與藝術家出版社王庭玫小姐談及當年的美術大師，如黃君璧、林玉山、傅狷夫教授的學堂。除了耳提面命要在「藝術」技法有功夫外，亦能有高遠的理想，直攻藝術美的核心，使藝術在純粹美學追求下，有了時代性的承繼能量。

之後，談及這些大師們的授課方式，包括寫生論的「觀物取象」或筆法記的「氣、韻、思、景、筆、墨的六要」的實踐，並且有室外寫生以求真實，再佐以技法表現內涵，以意入畫的反覆修為，期為社會、人生開拓精美的文化食糧。

基於藝術表現的方法各異，美學層次有別；但師道之行，則在春風輕拂中，有美感溫度的變化，不論是熱是溫，都在藝術創作中有不同理念的挹注。當然，「創作一件藝術作品時，總會對所使用物質的特性加以應用，結果往往超越了物質本身缺陷的限制」（ H. Read），各位師尊必然清楚莘莘學子之所以選擇藝術領域的學習，他的理想正是創造萬物更為有力的圖象，儘管日後依各人的學養與興趣，有

了不同行業的成就，在功不唐捐的意志裡，孜孜於美學再現與藝術純美的傳承。

這是我在學習藝術學過程，所領受的記憶與感受。教授們的一言一行、一筆一墨都有高超的表現，且能引發新生意象的造境。至少每位教授提出的學養與經驗，對於台灣藝壇或國畫表現都具有強勁的力量。他們不僅是身為藝術家，更是藝術文化的傳道者，我記憶其中的隻字片語並不足以說明大師們所有的靈符，但得有高山之仰，終是雲高天遠。

不論是業師或私塾的景仰，正式「胸中有靈丹一粒，方能點化俗情，擺脫世故」的師長，八斗高照，澤惠眾生，雖已在另書提及，然本書一併致上無際感恩與敬意。

同時感謝何政廣先生的應允，出版專書，以及編輯群的辛苦，並及提供資料的朋友、家屬，一併再致謝。

2018. 01

林玉山教授的課堂

他是以身作則的學者、畫家

（1907─2004）

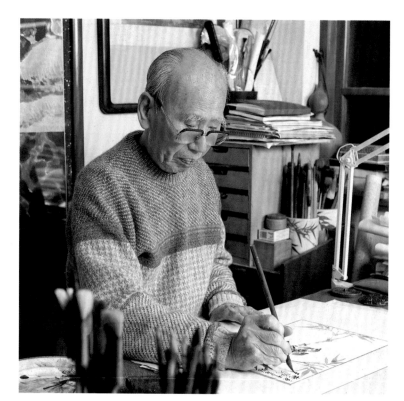

林玉山作畫時之神情（藝術家雜誌社提供）

▊ 楔子

　　藝壇上，百家爭鳴，萬家競秀，若能在論畫春秋品味得到讚譽，固然使人神清氣爽，反之則如陰霾罩頂，殊不知繪畫境界不全在作品表現華麗，應在藝術造境上有豐富的內涵，足以讓人賞之再三，並反芻美感溯源，以為社會意識的典章。

　　我忝為藝術工作者，早年受教於蔣青融老師，在學習課程上，往往只重色澤筆韻，而忽視畫面之平衡與安穩；再在急速揮筆中溢力於紙外或稱之為瀟灑塗寫，常被師尊叮嚀囫圇吞棗會消化不良的。

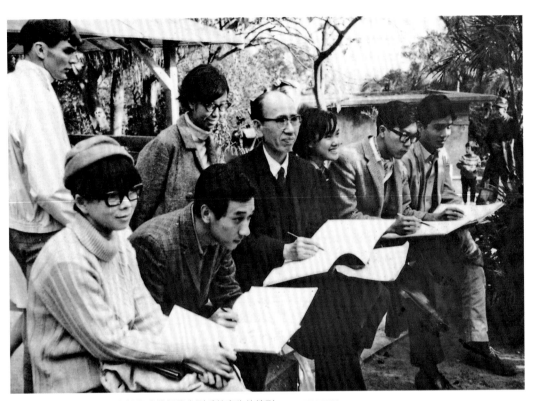

林玉山在師大教學時帶領學生到戶外寫生的情形（藝術家雜誌社提供）

當時不知話中有話，蔣老師便提出幾位花鳥畫家為例，逐一解說習畫基礎與畫境相濟的關係，並說齊白石意象筆簡，得意在雕刻細描的基礎工夫；吳昌碩的澀筆質重，以書法迴峰為底；任伯年設色明艷，則得有裝飾織錦之功等等，名家並非一朝一夕完成創作功夫，而是在基礎能力上養氣、養勢，方能有所成。

　　當然，這些立論舉例著實會令人清醒心智，只是興味初起，一股腦要求速畫速成，從不在意筆墨潦草、立基不穩，何能築牆？直到有一次看到《自立晚報》每週國畫專欄介紹的圖像中，林玉山（1907-2004）教授以百雀戲水、松鹿長春及虎嘯生風等圖式展現。蔣青融老師即問我看了如何，意指你了解林玉山的畫嗎？我屏氣攝息說：「看來心雅凝神，儀態多姿。」

老師點頭示意構圖章法、設色濃淡與景物自然，均在視覺習慣與理想中。

好比「讀一篇輕快之書，宛見山青水白；聽幾句透澈之語，如看岳立川行」的心得。從此開始注意自然生態與社會生趣之結合，尤其我自小喜愛花卉草蟲、飛鳥翔空、山川錦色及流水潺潺的環境，那情境上的圖式又是如何！

▌ 不吝教正

直到有機會到台北讀書，在藝專美術科接受專業的藝術教育，術科方面得到傅狷夫、金勤伯、胡克敏、陳丹誠諸教授的教導，慢慢理解水墨畫創作的基本要素，在於物象的掌握並靈化為意象的過程。不論配合傳統國畫中的六法、六要的宣示，亦為林玉山的學生──盧雲生老師說的水墨畫的骨法用筆與隨類賦彩，甚至應物象形，都要悉心研究。當時並沒看過他的畫，對老師的耳提面命也只能唯諾而已。

此時的我仍在努力揮筆作畫的興頭上，有時參與台北各項畫展徵件，有次畫了一張〈吉祥安居圖〉，請文墨軒裝裱店裱畫，當取件時，老闆遞上一張便條：「若你是那一隻鳥，牠能夠站立嗎！多看看多研究牠的生態。」文後並未署名，老闆說是林玉山教授的好意提示。哦！看來這張畫中的鳥禽倒很像「落翅仔」，實在汗顏，自忖如何畫花鳥呢？何時能得到玉山教授的教導，也心存感激他的不吝教正。

有了這一次的間接經驗，更嚮往作為林玉山教授的學生，之後舉凡有他出現的畫展開幕或演講示範，無不設法到場，並幸運地得到他的金玉良言：「多研究、多寫生」的六字箴言。「多寫生」曾受傅狷夫、胡克敏先生的提醒，雖然不得要領，卻可從當時學長楊智雄、蔡茂松、羅振賢諸多指引後尚有些許心得，但「多研究」則無法掌握其用意，初以為是否在繪畫理論上力求美學原理，或者看看他人作品與自己作品來比較得失，真是有種搔不到癢處的困擾。

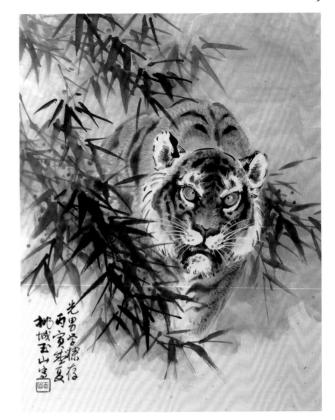

▋ 親炙師澤

　　直到在二十餘年後，
我考進師大美術研究所，
有機會成為林玉山的指導
學生，便能在每週兩小時
的親炙師澤，受到他的耳
提面命，說研究的真諦在
於繪畫創作的動機、布
局、構思與情境的營造，
尤其藝術美在於人格、思
想與知識的充實，也是個
人對於事物形式的應用於
理解，包括技法的踏實與
畫面意象的結合，它有傳
統的文字、美學，有當下
的社會意識與環境等因
素，是畫家一輩子的境界
學養。

　　無獨有偶，再受教
於鄭善禧老師，看他持筆
靜思或記誦先賢聖語，遲
遲未急於下筆運墨，究其

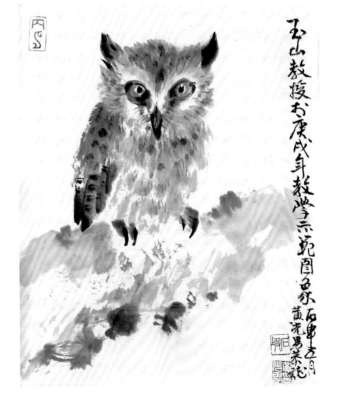

上圖：
林玉山 1986 年的作品〈虎威〉

下圖：
林玉山在師大授課時當場畫給學生
看的畫稿〈貓頭鷹〉

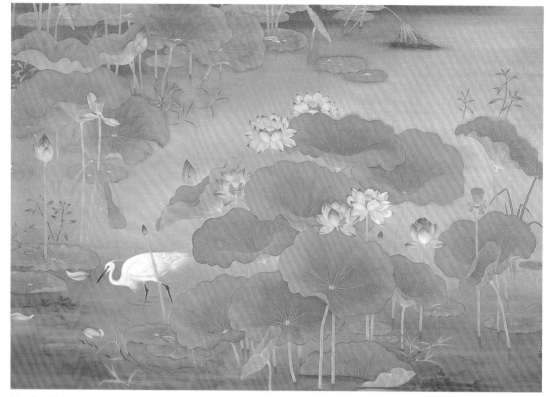

林玉山　蓮池　1930　彩墨　146.4×215.2cm　國立台灣美術館典藏

因，亦與林玉山所示「研究」的精神相契合，並以現實景物虛幻在前，理
想意境永在創新，如何化虛為實，以實為境，將是創作者的研究課題。

　　之後有二年時間，每週在容膝齋就學，在林玉山諸多的教導下，更如
挖寶似的發覺老師是以身作則的學者、畫家。一本本的速寫簿，記錄了他
寫生的過程，如動物中的虎豹、猴狸；鳥禽中的鳶鳥、雞鴨，以及龍鳳造
景、百雀雲集諸相的描繪，進而動物生態的腳、足、鬚、眼、毛、羽等細節；
又得見他的大作：〈蓮池〉、〈歸途〉的原稿，甚至旅遊世界各地奇風異俗、
或為世界圖像與山川勝景。同時，他對於中外名家創作畫件亦多所反覆研
究，作為創作參考，並提出評述供學生研討。

▌授課特點

　　林玉山教授以宋畫中的院體畫作例子，不論是黃荃、徐熙或徽宗，山

林玉山　歸途　1944　紙、彩墨　154.5×200cm　台北市立美術館典藏、台陽美展紀念十週年出品作

禽圖意是為學習花鳥畫的範作，又及青藤、白陽以降，乃到清末民初的寫意大家齊白石、吳昌碩或王雪濤等等，都可反思他們藝術表現的成就。但繪畫藝術不是花拳繡腿，也不是弄筆花，更不是人云亦云、東施效顰的玩意兒，而是真功夫、真本事、真性情、真修為的藝術創造。

換言之，林玉山的課堂，除了時尚的現景之外，摹古非食古，寫生非攝影，社會性即是民族性，現代性亦為現實視覺，而未來性則是有機發展性的教學，其中要項是人格即畫格、美感即創作，形式創新源於內容的飽和，亦是「好香用以薰德，好紙用以垂世，好筆用以生花，好墨用以煥彩」的隱喻，在君子重德，畫家養志的前提下，林玉山的授課，具有下列特點，茲簡略提出一二。

（1）基礎功夫：學藝者都了解沒有紮實技能，如何能表現亮麗的畫面，而且在技法的學習上必須有三個層面：其一是前人的畫跡與表現必須用心

學習，即所謂的「有仙骨者、月亦能飛；無真氣者、形終如槁」的警訓。
因而傳統技法、傳統美學或畫境都得再三修煉，以作為創作的參考；其二
是示範，學習過程在於學理與實踐的結合，在諸多的題材上如何引經據典，
如何取其精華、棄其糟粕，師生必在示範或模擬之間取得最適當的表現方
法；其三是寫生，亦即速寫課程必須在苟日新、日日新，又日新的時空上
觀象俯景，一一研習，或唯物性、物相、物景的練習，追求物象的描繪，
正確傳達意象的靈性，不論是六法中的應物象形或隨類賦彩的技法，或是
景物生態與人文寄情，都在寫生過程創造新境界。關於寫生這一過程，是
促發台灣繪畫美學成就國際觀藝術的重要步驟，台灣畫家林玉山結合諸多
名師的成效正在擴散中，他日必有輝煌成果永續傳世。

　　（2）進階層級：基礎技能永續進行的創作資源，惟在進入創作階段，
務求適性興趣與表現能力，包括技法的應用。林玉山常以名家繪畫風格為
例，例如人物畫，必得人性志趣與風情；花鳥畫得有「石不語、卻可人」
的興味；而山水畫必有堂堂氣節，亭亭韻覺為本旨，將同學之才能融入題
材的應用功能，所以在層級分野上，看得出他教學的因材施教。其一是畫
類的選擇，即是題材的應用，好比花鳥畫表現的境界在於人性情思與寄寓；
山水畫則是山川之美與心性的寄託，或為諧音、吉祥、靈性之明喻、隱喻
的象徵。包括宗教心性的人物畫等，都具有社會意識與價值的取向。

　　其二是造境的布局，是進階為藝術家的必須過程，造境又分為「景」
與「境」：「景」是實物的視覺擷取，「境」則是作者心性的見解與認同。
換句話說，有關造境的深淺，來自創作者的學養修為與技巧的表現。關於
這一階段，林玉山最在乎畫面的完整性與技法的圓熟，卻不是快速的即興
塗抹，看他面對學生，如有速成的畫作，立即微笑搖頭：「真是弄筆花吧！」
他要求言之有物，畫境出眾必須要能沉得住氣。

　　其三是主題的訂定與配景的協調，例如四君子畫中的梅花，除了要明
白它為文人寄情、寒雪傲霜的物象，也得期待它有撲鼻花香的結果，在筆
勁墨韻的枝幹外，如何有「暗香浮動月黃昏」的氣息，是作者必須研習的

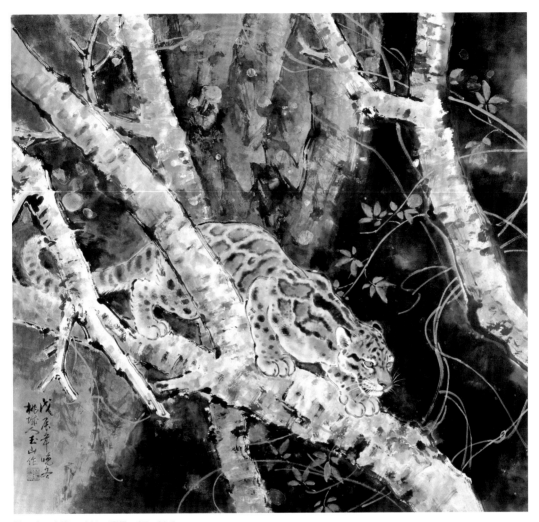

林玉山　夜襲　1989　彩墨　87×91.5cm

課題，儘管這個題目已是千手一脈相傳的畫題，但如何表現出現代性與社
會性，就在創作者的意念與技巧，若能尋得新題材新意境，則可為學藝者
的上乘工夫。

　　（3）創作表現：林玉山將歷代名家的創作者特質分門別類提示，務必
使藝術工作者的心性得有紓解機會，如寫景、寫意、寫心、寫志之分，如
工整粗獷、精細古拙之別，都可表現自己的志趣與風格。除了黃荃富貴、

徐熙寫意之外，歷代名家各有所悟，如青藤山人的〈掏耳圖〉題有：「做啞裝聾若未能，關心都犯癢正疼，仙人何用閒掏耳，事事人間不愛聽」的隱喻，或是李蟬評畫：「古人於一滴墨水中，吐吞天地山川之變」的氣勢……在在為林玉山授課時專注的焦點。其一古人會的，你不能不知，今人會的得有自知之明，所謂「知人者智，自知者明」，如此才能關照整體。

其二養氣持志，非得山川之靈、人間之性，無以為畫，因為繪畫生活與生存的寄情與記號，是社會意識的共感與價值，對於己立立人、己達達人的意涵，應有所敏感並實踐。

其三自我修為，即自有我在，創作是個人才情的展現，也是學養的整體，更是匯集智慧、筆墨融合的表現，從「讀萬卷書、

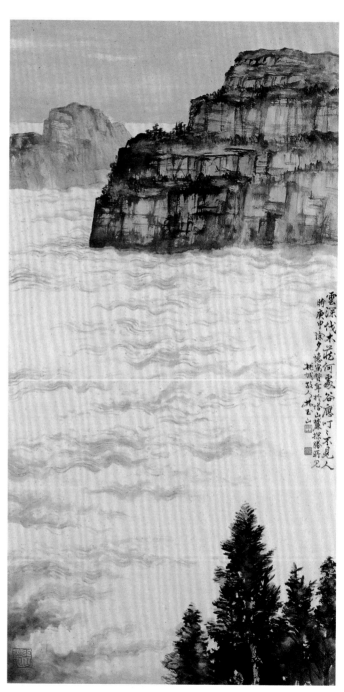

林玉山　雲深伐木聲　1980　彩墨　129.3×68.1cm
台北市立美術館典藏

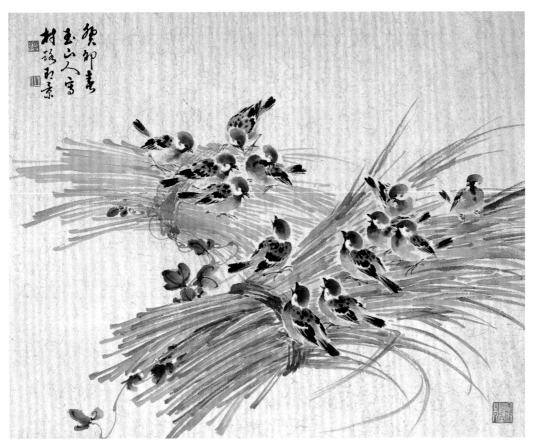

林玉山　南郊即景　1963　彩墨　61×75.7cm

行萬里路」中領悟美學在於創新、期待與表現之中。「我」在個性、在自我，
且是社會共知共感的價值。

▌ 保持初心

　　藝術工作是一輩子的學習與行動，也是人情思想的綜合體，它有一種
柔軟度、陌生感、新奇點的性質，林玉山教授的課永保新鮮，得有探究，
以及神祕靈光的內涵。即便他在九十歲高齡時仍說：「這個我不熟悉，再
來研究吧！」看來不失赤子之心，以「初心」為真實的藝術，期望受教者
保持原本志趣，則可人助天助，亦即靈化天下萬物，表現自家乾坤。

傅狷夫教授的課堂

（1910–2007）

他在課堂上靜默如鏡，在行誼上則神采自發

傅狷夫 2002 年攝於加州家中

　　水墨畫美學來自中國文化的精神表現。除了在畫面上力求形質的安適之外，對於以知識為首的造境，則呈現出情感與思想的共知與共感。其中畫論與畫理、創意與表現，都與東方美學所強調的自然與人文、知識與思想有關。在我受教的諸名師中，他們都有一種共同的創作理念與高度的文化理想。

▋ 言教身教

　　最簡單的課程要求，傅狷夫（1910-2007）教授就是希望學生在熟能生巧後能「自發心思」，力求畫面的完善與畫境的深遠；在內容豐富、技法圓

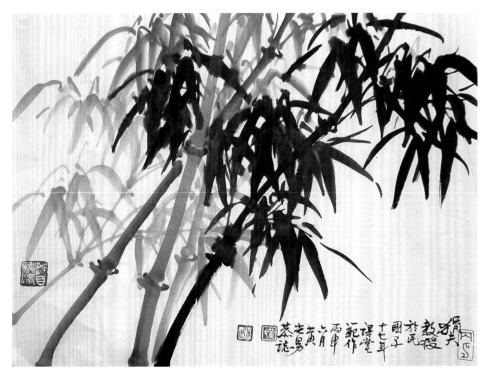

傅狷夫示範畫竹

熟中有所新意，達到可知可感，可讀可悟的境界。儘管眾多的學藝者仍堅守「詩是無形畫，畫是有形詩」的文氣，或說「畫者，成教化，助人倫」的功能，但是繪畫之高遠者，則在「逸、神、妙、能」的品味中，以及凡畫者必得「思想、情感、品格與才華」的文人精神。如有更嚴格的要求，則在時代、環境與個性的抒發。

面對美感的掌握，傅狷夫的課堂往往言教身教，尤其畫法示範的現身教法，常在靜默的氛圍下進行。從畫面章法與布局的說明，到運筆立意的實踐，除了五代荊浩在《筆法記》中的六要「氣、韻、思、景、筆、墨」精神的掌握，以及南齊謝赫《畫品》中的六法「氣韻生動、骨法用筆、應物象形、隨類賦彩、經營位置、傳移摹寫」契合的交織點，以現代性的視覺經驗作為畫理的實踐。最令人感悟的是以「寫生」作為創作的元素，以

精在逸筆淋漓、抒發情意，兩者無論工整或野逸，都與藝術家的學養有關，至少在美感運用於畫面的風尚，都存有主觀的見解及信念。

▎視覺上的真實與心靈上的真相

　　傅狷夫敏慧情深，對於人生、人格與人性均懷有高度理想。當他在藝壇有承先啟後的機會，在使命感驅使之下，除了與藝壇友人互為切磋外，得天下英才而教育之的喜悅，自有不同的看法與作為。

　　課堂上學生以臨畫稿為基礎功夫，又請教他有沒有更好的方法替代？他說應該是有，並舉例如李梅樹的素描課或陳敬輝的速寫課等等。但他接著說：「清末民初流行芥子園畫譜，我曾將其圖像與名畫對照，發覺在構圖上與景物上都

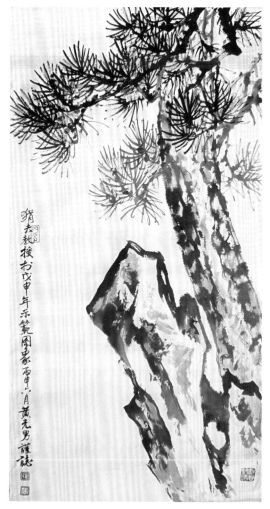

傅狷夫在課堂上的示範作〈松石圖〉

有一定的規範與講究，不論是物性或物象都有細微的觀察，才規劃為主賓、布局、皴法、雲水等等，好比樹枝的描繪，除了枝葉各有特色外，其物理現象如何向光性、向水性、向上性、向空性都得符合自然原理，其他的品類也都累積前人的經驗……但是啊！它只是初學者的學習參考而已，不是依樣葫蘆啊！」

　　傅師每次示範山水畫各類技法時，他要求學生除了臨稿，還應加入自己的寫生稿。這一觀念促發學生也隨其腳步上山下海尋求心靈山水的新境界，其中的「新」是視覺上的真實與心靈上的真相，也是傳統山水畫中的新經驗。例如台灣山林美在高山峭壁或雲煙，與傳統筆法墨層不同，不能

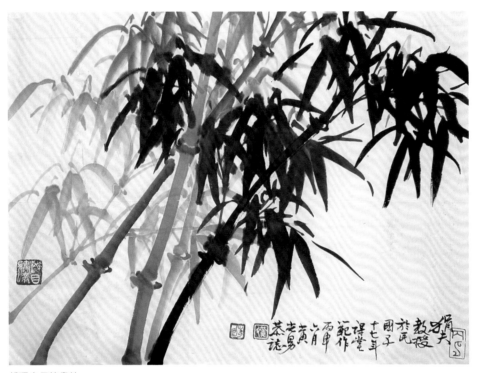

傅狷夫示範畫竹

熟中有所新意，達到可知可感，可讀可悟的境界。儘管眾多的學藝者仍堅守「詩是無形畫，畫是有形詩」的文氣，或說「畫者，成教化，助人倫」的功能，但是繪畫之高遠者，則在「逸、神、妙、能」的品味中，以及凡畫者必得「思想、情感、品格與才華」的文人精神。如有更嚴格的要求，則在時代、環境與個性的抒發。

　　面對美感的掌握，傅狷夫的課堂往往言教身教，尤其畫法示範的現身教法，常在靜默的氛圍下進行。從畫面章法與布局的說明，到運筆立意的實踐，除了五代荊浩在《筆法記》中的六要「氣、韻、思、景、筆、墨」精神的掌握，以及南齊謝赫《畫品》中的六法「氣韻生動、骨法用筆、應物象形、隨類賦彩、經營位置、傳移摹寫」契合的交織點，以現代性的視覺經驗作為畫理的實踐。最令人感悟的是以「寫生」作為創作的元素，以

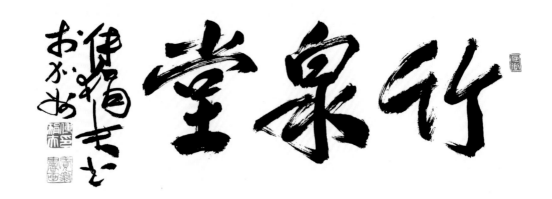

傅狷夫的書法〈竹泉堂〉

一石一木、一山一水、一花一葉為開端,進而達到整合與取捨的理想,使
畫面無論內容與形式均得到美感要求。老師除了示範技巧外,並有系統地
指出自然現象與人為意念的結合,如何達到常理與常態,作為畫面結構的
基礎。

▌ 遠望取其勢,近看取其質

　　對於山水畫的創作法,傅狷夫特別重視有形、有景、有境,卻不只是
風景畫,而是有更多意涵的人文景觀,或說畫家借山水景象表達人生寄情,
如「仁者樂山,智者樂水」。山水一詞人格化,乃是具備人格景觀與社會
價值的圖像,所以大山堂堂、五嶽競秀的人性化的自然,亦即東方美學中
心的玄黃道家、孔孟儒學的哲思。

　　傅狷夫從自然物象或是印證傳統的藝術表現,借「以林泉之心臨之則
價高,以驕侈之目臨之則價低」(林泉高致)來宣示,將心性提升到有所為、
有所不為的境界,以自然物之視覺裁取社會、人性寄情的圖像,便是他在
山水畫上的「真山水之川谷,遠望之以取其勢,近看之以取其質」之理念,

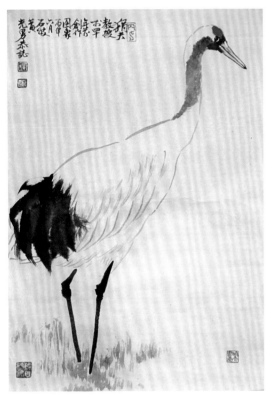
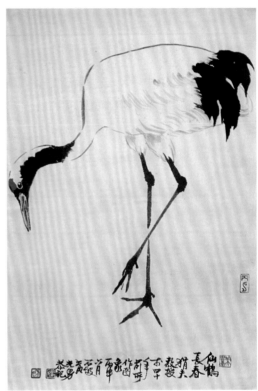

四十年前傅狷夫畫昂首丹頂鶴　　　　　　　　傅狷夫於四十年前所畫的仙鶴

作為他「寫生論」的基礎。

　　授課之餘，他常登山攀岩。一則望遠取勢，二則手觸岩崖，以求景物的真確，他在課堂上説：「古人立論乃是實景的取捨與經驗，入畫則是畫家在藝術學理上的應用，若要傳移模寫，僅能得其筆法經驗，而藝術表現則是畫家自我認知與經驗的表現，想得氣韻生動的畫境，必須在現實景象中觀察，作為畫題的對象，包括景物、生態、寄情與理想的結合，即所謂美感經驗在於作者的惟情惟美的感悟，以及社會藝術的共感……。」這種「登高山則情滿於山，入瀛海則情溢於海」的融入畫境。傅狷夫的山林之旅，悟道於雲海煙嵐，作為藝術創作的靈氣，再得巉岩峭崖、林木水勢為藝術美學的實踐。

▌人格即畫格

　　不只「十日一水、五日一石」，更能在讀萬卷書、行萬里路的心情下，實踐在山林水榭氛圍中體悟山水畫藝術的新方法，於生活的現實場域中，傅狷夫觀山林之盛，體海濤之勢，並及人文精神中有入情入理的雋永畫作。具有盛唐詩人王維所說的「肇自然之性、成造化之功」。其身心經驗於創作素材，不僅僅是傳自師門的筆墨，更精於開拓時代性與環境性的新經驗。事實上，他得之師尊如陳之佛，以技巧肌理為畫面安置情思的深度，借之中國文化與藝術表彰在「風雅頌、賦比興」的文學觀，包括了知識的延伸，圖像的詮釋或風格的建立。傅狷夫曾長年與李霖燦探求中國繪畫的基本精神，在於「人格即畫格」的體現，以及莊子「樸素而天下莫能與之爭美」

「八朋畫會」的成員在國立歷史博物館聯展合影。左起陳丹誠、季康、王展如、鄭月波、馬紹文、林玉山、胡克敏、傅狷夫。（藝術家雜誌社提供）

的反覆，既是教化心靈又是美化心境。當他與畫友組織「八朋畫會」或自我追求藝術的純粹時，我們可以感受到他的謙和態度，即使他請教以文人風格為主旨的畫友，在道不同不相為謀的態勢下，他仍然持虛為盈，謙謙盼望對自己畫作的評述。

▌中國水墨畫中獨具台灣風格

做為他的學生，可近距離親炙其繪畫創作的理念及授課實況。在「要畫好畫，先寫好字；要寫好字，先讀好書」的傳習程序下，雖沒有必然的規定，傅狷夫繪畫工作室的古今書冊是豐富而專精的，其中名家畫冊成套收集，畫學經典、書畫立論都在案頭上陳列。我曾為一詩文借閱東坡〈少年遊〉文句：「去年相送，餘杭門外，飛雪似楊花。今年春盡，楊花似雪，猶不見還家。……」只見老人家在文句旁墨跡點點，他是杭州人，誰不念家鄉，而他讀書至此，何能不感慨萬千。那麼，他的畫與畫題、畫境與美學，是否能在人格的形態上堅持狂狷心性，卓爾不群的態度呢？

抗戰時，傅狷夫隨著政府的遷徙而飄蕩大後方，來台後，幾十年的安定，讓他可以遂願從事中國繪畫的創作，並在成為一代宗師前不斷地描繪所寄寓的環境，包括文化的傳承與視覺藝術的發現，或說對於傳統之外的現實、社會、場景都有切身體察的機會，登高山不僅是五嶽或峨嵋，台灣的阿里山、玉山更具山水畫的新經驗，而入瀛海不僅是錢塘江海潮，台灣北海岸的波濤浪潮豈不更具新意象？而山石肌理，蔥鬱樹林，在台灣的景象充滿著溫熱帶的生機與特性，甚至雲煙漫嶺隱山寺，紫氣東來呈祥瑞的畫面，更具特殊風格的氣勢，有機的筆墨加上有生氣的雲雨，呈現視覺中真實的氣溫、流動與彩光，這正是傅狷夫被推為中國水墨畫中具有時空意義「台灣風格」的因素。

或許藝術家均敏感於生活環境的變化，並真切體驗出與之切身的文化景觀，將其精要詳實紀錄下來，或作為創作的要素時，這些景觀就成為一份藝術產生的養分。歷史上的名家，所謂的北宗精於工整與質真；南宗則

傅狷夫在課堂上的示範作〈松石圖〉

精在逸筆淋漓、抒發情意，兩者無論工整或野逸，都與藝術家的學養有關，至少在美感運用於畫面的風尚，都存有主觀的見解及信念。

視覺上的真實與心靈上的真相

傅狷夫敏慧情深，對於人生、人格與人性均懷有高度理想。當他在藝壇有承先啟後的機會，在使命感驅使之下，除了與藝壇友人互為切磋外，得天下英才而教育之的喜悅，自有不同的看法與作為。

課堂上學生以臨畫稿為基礎功夫，又請教他有沒有更好的方法替代？他說應該是有，並舉例如李梅樹的素描課或陳敬輝的速寫課等等。但他接著說：「清末民初流行芥子園畫譜，我曾將其圖像與名畫對照，發覺在構圖上與景物上都有一定的規範與講究，不論是物性或物象都有細微的觀察，才規劃為主賓、布局、皴法、雲水等等，好比樹枝的描繪，除了枝葉各有特色外，其物理現象如何向光性、向水性、向上性、向空性都得符合自然原理，其他的品類也都累積前人的經驗……，但是啊！它只是初學者的學習參考而已，不是依樣葫蘆啊！」

傅師每次示範山水畫各類技法時，他要求學生除了臨稿，還應加入自己的寫生稿。這一觀念促發學生也隨其腳步上山下海尋求心靈山水的新境界，其中的「新」是視覺上的真實與心靈上的真相，也是傳統山水畫中的新經驗。例如台灣山林美在高山峭壁或雲煙，與傳統筆法墨層不同，不能

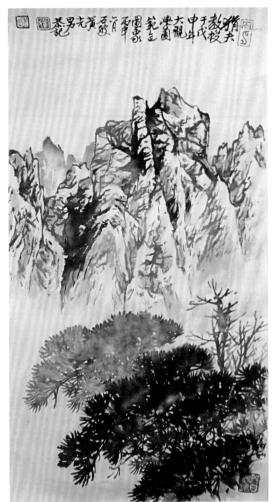

傅狷夫於北海岸所寫生的海濤

傅狷夫於 1968 年示範畫台灣景色

全是雨點皴或斧劈皴，而是筆筆著力的裂罅皴或先點後染的應用，所以他說不論是哪一種技法，都應視畫面需要才下筆，又說傳統中的瀑布溪流固然是文人雅士的性情寄寓，但眼前的拍岸驚濤及飛煙水氣，豈能不被感動？餘此類推，視覺所見、心中所感時，畫面就當呈現該有的靈動！

課堂上充滿著「問道」氛圍，同學提起傅師利用假期在北海岸連續十來天觀賞海濤巨浪、岩石岬谷，不僅有海天一線的場景，更有海水撲面的感應，於是筆墨牽動心緒地畫出天地奇觀，既有水墨畫的寫景寫境，自得於畫面美學的再造，他說：「這是寫生的真實課程。寫生是在面對實景時的敏銳，在棄蕪存菁的過程，改變現實，再創現實，並不是停在想像的概

念中重複過去的圖像！」關於這一理念的闡述，宋代郭熙有「欲奪其造化，則莫神於好，莫精於勤，莫大於游飫看」的說法，因此傅狷夫歷遊台灣之高山或橫貫公路時，常廢寢忘食地不停寫生。除了描繪名山之特徵，藝術美學表現於筆墨的成果，也成了他日後「寫生論」完成的《山水初階》範本。

▌ 畫面中呈現君子之道

「心香室」學子們都明白老師的「書畫同源說」有更深切的詮釋，換言之，書法、畫法是否有其一致性的影響？傅狷夫答以：「用筆持筆大致是一體的，但並不是兩者之間有必然關係，不是字寫得好就會把畫畫好，也不是會畫畫的人就會寫書法。兩者之間得靠『文化性』的滲化融入技法中，並得有文化美感的共同性。」又進一步說明書法的「畫意」在於整體的結構，而國畫的筆墨則是「境界已熟，心手已應」的情況下所描述的藝術美學，前者是線條、行氣與文氣，後者則是情景境的結合，更在點線面、色彩強調實境的舒展。

傅狷夫所說的色彩是指物象形式的現場，如梅花清淡，楓紅一片等作為寫境的依據。他說墨色有濃淡乾溼、五色之分，然色相之繁複與雅緻完全取決於畫面的需要。當他畫秋楓圖，全幅超過一半為紅色時，有人問國畫可以畫這麼紅嗎？他笑答：「難道要畫成一片黑嗎？」並示範「五色原於五行」，色相相襯為間色，皆天地自然之文章。他所謂色彩應用，必須是現場視覺的選擇，才能在畫面呈現現實感的活力。

至於題材的選擇與題畫文詞的應用，是彰顯東方美學的符號，也是中國文學藝術的綜合體，作為修養心性、怡情養志更甚於畫面的絢麗，在他以山水畫作為藝術表達的主題時，並沒有忽略花鳥、人物畫的提倡與研究，其中文人畫精神即是知識分子宣洩情思圖像，所涵蓋的美學觀，在文理生機、氣韻入情的共感下，他常以「天長地寬、順乎自然」來自勵，事實上他以傳統文化為基石，以現代文明為彩衣，在圖像與創作中的隱喻或明示，都在畫面中呈現君子之道。

當我請教花鳥畫境如何造景時，他拿出一大疊習作，以鶴、鵝為主的畫

傅狷夫與諸位名家合影。左起黃光男、李奇茂、金勤伯、林玉山、傅狷夫、張德文。

件為例，並指著掛在書房裡的「麻雀圖」及楊善琛畫的「鶴壽圖」，說明花鳥畫在生態與筆意中結合畫境，尤其細羽粗啄的質量斟酌或形態的掌握，豈能任意為之，並舉出高逸鴻、陳丹誠、胡克敏等畫家用筆用墨之氣韻，來自齊白石或海上畫派「三任」（任熊、任薰、任伯年）諸家的畫法，又問：「光男，他們的經驗你可練習過嗎？」更勉勵我「博物寫生，意到筆妙」則可也，還提到日本畫家竹內栖鳳畫雀之神采不妨體會一二！

他在離台赴美前將畫法全集贈我細讀，並以唐詩宋詞作為吟志品性的箴言，他以鍥而不舍勉學子，以貴乎自然自勵，以浪跡藝壇為志業，並以身作則，傳播中國繪畫的再生力量，塑造台灣風格之水墨新境。

他在課堂上靜默如鏡，在行誼上則神采自發，他說：「我以為畫家須有一種遠大抱負，從古法中脫變出來，從時代腕下掙脫；要自期與古人先後輝映，與史實分庭抗禮，使其作品成為現代的產物，將來成為史上燦爛的遺跡，這也是國家所負使命。」慶幸能得其教導，可言不盡，但以隻紙片語列得春風餘緒，以為寄情。

金勤伯教授的課堂

（1910－1998）

他認為藝術因人而存在，己立立人，己達達人

金勤伯正專注描繪出花卉鮮活的神態（李銘盛攝，藝術家雜誌社提供）

歷史文化傳承的使命感在課間搖晃

　　「國畫中人物畫者，成教化、助人倫，漢唐時期作為社會人間的藝術表現，而山水畫則為適性寄寓，花鳥畫應是表達情感的畫種。它們都是中國繪畫中表現文化美感的圖像。」金勤伯（1910-1998）老師接著說：「我來藝專教花鳥畫，李梅樹主任特別要我從工筆畫開始教！各位同學得要準備些工筆

1960 年，金勤伯（右）與朱德群同遊凡爾賽宮。（何政廣提供）

畫的用具。」

　　藝專（今國立臺灣藝術大學）是藝術專科學校，特別注重基本技能的訓練，以及作為「畫家」應具備的教育。例如在美學理論上，對於理則學、人生哲學與美學都是嚴肅的課程外，對於畫家的表現則注重畫面技法的純熟。這項原則也成為「專科專業」的特徵，但是成就藝術家並非只在技法的純熟，更要有美術理論的認識與深度，否則作為藝術工作者的身分是不被重視的。

　　金勤伯老師提示了教學的方向與原則，並在講堂上以古人的畫作為講述的開始，畫作為經，美術史為緯，分析前人作畫的文化定位；更引人入勝的是他的家族故事，包括古董收藏、畫友間往來酬濟的典故等。

　　何其有幸，來了這位名師，每週四節課的期待，是從校車抵達校門後

開始，這位親切的老人家手握一大卷畫稿，快步倚杖前來教室。猶記得第一堂課，金教授展開從家裡帶來的畫稿，計有三十張之多，他逐一說明每幅畫的畫法與主題，同學們瞪著眼睛，注視著畫稿的內容與技法。三十張畫稿即如三十張名畫，看不出是給學生練習的畫稿，他說：「這幾張畫是我留在台灣的習作，原本我在師大美術系任教，之後赴美教學中斷數年，回來後得知在藝專擔任你們的課程，拿出來讓大家看看。」畫稿即畫作的示範，在同學的印象中，有如上溯到幾百年前的情境，直覺想到「宣和畫院」或五代畫家徐熙野逸、黃筌富貴的風格，這些「畫院」設置的繪畫風尚，尤其花鳥畫，怎會在金勤伯的課堂裡出現呢？同學無不驚奇且興起打破砂鍋問到底的心情。

金老師說：「中國繪畫本來就有多樣形式，除了一般的文人畫法之外，真正的專業畫作在於院體畫的修為。同學們看看繪畫史的發展，就能了解中國繪畫美學從實用、政教到純粹繪畫，乃至到了明清以後倡導的文人畫法，其中必有它的演變過程與環境。」

第一堂課便在打開畫稿的同時，有了一種歷史文化傳承的使命感在課桌間搖晃，除了增強同學們的精神養分外，才發覺繪畫美學是一份嚴肅的課程，也是具有生命哲思的學理，當大家還在思索老師的話語時，他說：「我帶來的畫稿（其實已是完整的畫作）有人物、花鳥、雜項等類，同學可自行選擇喜愛的畫類精摹，然後再理解院體畫藝術表現的意義！」課堂上的叮嚀與教學的方向，頓時產生了收斂的心情，因為同學們選考藝專，大部分都自信很高，以為自己是奇才高手，不想金教授輕描淡寫就指出：「繪畫之事，豈是玩玩筆墨而已。」

同學大都選擇花鳥畫的類項，金教授則提醒大家多畫些不同的技法，有助未來創作的寬敞，所以當我選一張人物畫的臨稿交作業時，他在仕女依偎柳枝旁，梳理柳絮的動向時說：「人物體態與樹枝動能是相依相乘的，人物為主，柳樹為景，所構成風絮煙迷是自然界的面相，有大地舒展的生命力。」果然這張臨稿完成後，在一次習作展出時被外國人收藏了。

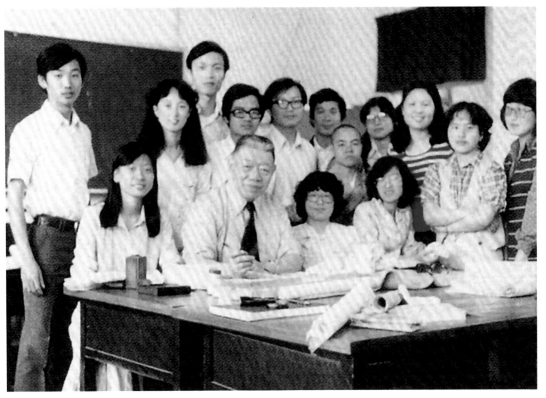

金勤伯在課堂裡與學生們合影

　　對於這一次的經驗，向金老師請教何以如此，他說：「西方人對於東方藝術並不十分明白其表現的內涵，但了解不同於西方藝術的風向，若以人物畫為主的畫作，如顧愷之的〈女史箴圖〉或周昉的〈搗練圖〉，比之文藝復興時代的波提切利（Botticelli）、達文西等人的人體讚美，則著重在衣飾文化的社會性生命，所以外國人，尤其要探求東西方不同的人物畫，我們具有一定風格的仕女或佛道釋人物是異於西方繪畫風格的表現，這是學習歷程的階層，不可不知。

　　或者說花鳥畫的表現豈能不知道，它與西方人物畫不同與互異，在於畫境表現具有『小鳥枝頭亦朋友』的生命對應，因而要求在花鳥畫的描繪中除了自然生態外，花鳥畫的人文性格更應有所研究，才能在花鳥畫的畫面具備藝術性的美學，或不至於淪為『標本』的淺識。」

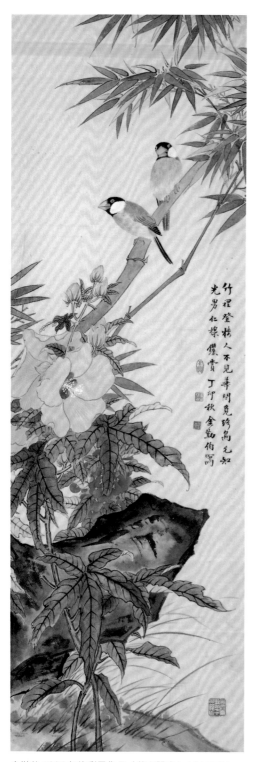

金勤伯 1987 年的彩墨作品〈花石雙禽〉（黃光男提供）

▌簡筆求真不易達到繪畫臻極

　　工筆畫與標本圖式有許多的異同，同學們都明白花鳥畫源自歷代花鳥畫家的繁衍與精簡，一方面是純粹筆法的院體畫，另一則是文人筆墨為體的文人寫意畫。兩者之間如何承繼東方文化或直接表現中國花鳥畫的精神，金勤伯說：「花鳥入宋以來，與山水畫並列畫院的主要畫種，除了宋徽宗的提倡外，包括皇家畫院，連高宗都是其中高手，有了高層的提倡，花鳥畫豈有不精益求精的道理。」又說：「宋徽宗論花鳥寫生有『孔雀升高必先舉左』的箴言，雖未必真確，但觀察生態、生意與生機，就是花鳥畫必修的課題。」

　　花鳥畫在宋以前已有鋪殿花的製作，其旨是作為皇室或居家廳堂布置的裝飾，使居住環境能有金碧輝煌的氣氛，以示富貴吉祥。從留跡傳世的鋪殿花，如唐代竇師綸為宮廷畫花鳥圖、薛稷畫鶴寫真，出色

絕塵的記載與傳承，乃至徐熙的沒骨畫，黃筌的工筆法所成的花鳥畫，已成為宋代為宗的脈絡，其中黃居寀傳之黃家的「勾勒填彩」法，以及徐熙孫子徐崇嗣的「疊色漬染」法，成為市井所學範作，進而交織成宋代皇室或畫院畫家創作的標準風格。

金勤伯一口氣講明了繪畫史的源頭，以及從實用性的繪製到文人所寄託的筆墨，再提及以元朝的枯木竹石或明代的四君子畫，所衍生的文人畫美學，都有一定的程序與變易，亦隨社會意識與價值在流動。他說：「我的課以工筆畫為主，同學務必在畫面上要求完整、飽和與雋永，才能對往後的畫家名銜上有所作用！」他認為院體的畫法即是工筆法的工夫，也是成為畫家的條件，否則以簡筆求真，不容易達到繪畫臻極。這一指示在當年的藝壇上並未受到重視，總以為齊白石、吳昌碩諸名家不

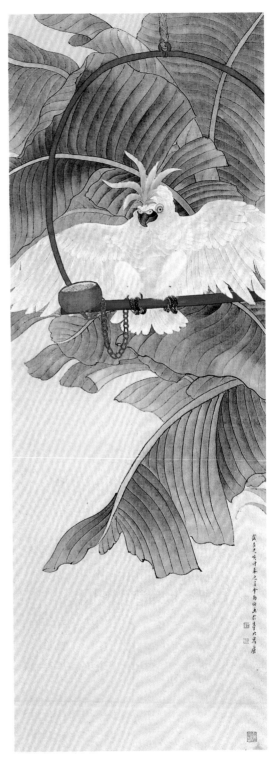

金勤伯　芭蕉鸚鵡　1959　工筆花鳥　108×38.7cm

都在筆墨的揮灑與境界的追求嗎？

　　儘管金老師在教學的過程，逐一講述中國繪畫精神與表現，自有東方美學與歷史文化演進的程序，但同學的領悟仍徘徊在畫面的意義上，包括詩書畫為同源的格式。金勤伯說：「中國繪畫最初來自生活的需要，例如岩洞壁畫就有很古樸的鳥獸花卉圖像，而後則以社教或宗教性為標幟，以增神靈高貴的功能，進而加入了畫境內容，才漸漸完成以文學性作為國畫的藝術表現。」這一立論給同學一份嚴肅而深遠的方向。

　　從未缺課的金勤伯，進教室坐在學生圍起的畫桌中間，第一個動作就是看同學的作業，從中提筆修改或填墨設色，看他神奇的技法應用在畫作的筆墨、色彩。原本軟弱無力的畫面頓時有了生機，且得繪畫造境的精靈，使人感受到藝術美的能量與藝術家必修的學養有關。這時便能理解他利用近半個學期，講述花鳥畫創作的各項理念與表現的理想。接著他在示範創作的過程中有更為精彩的經驗傳述，從主題的訂定到作品的完成，其中對筆墨選擇、紙張講究、設色層次到題名用印，一連串的工筆技法，著實令人欽佩。

▌家學淵源一脈相承

　　金勤伯的學養，一方面來自家學淵源，另方面是他的興趣與才華。前者受他伯父金城的影響與提攜，再經過姑媽金章的調教，並參與其祖父所開啟的家族事功，都得到豐沛的資源與教養。金城除了在公務為仕外，對於繪畫具有傳古之機會，因為他曾掌理過書畫文獻，加上他以北宗畫法彰顯院體畫的藝術美學，具備才華洋溢的能力，不論山水或花鳥都在時人之上，並與當時正在上海開展的「海上畫派」分庭抗禮，成為北方畫派或稱之為北京畫學的開宗主。而金章女士更進一步在院體畫依畫序層次，教導金勤伯畫花鳥、人物，如此一脈相承、明確的繪畫技法深深影響到金氏風格。

　　後者是金勤伯的家境，超乎一般百姓生活條件，除了祖父輩已開啟出國留學、學貫中西的讚詞外，父親金紹基是一位實業家，又是文物收藏家，

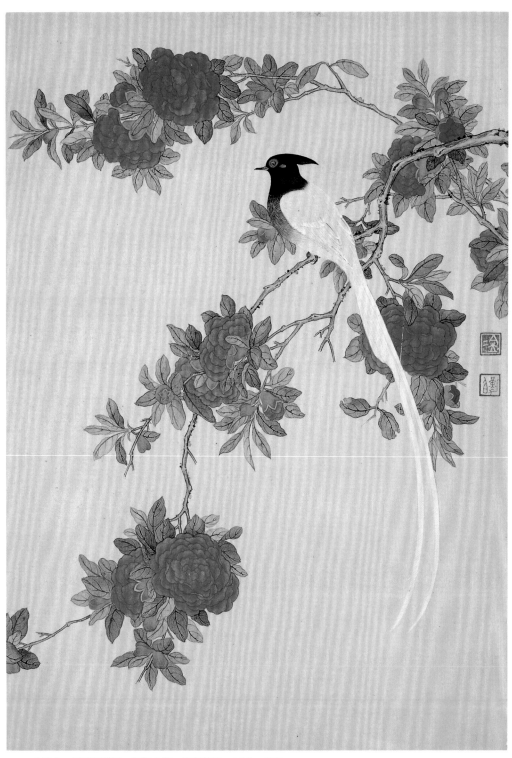

金勤伯　榴花綬帶圖　年代未詳　工筆花鳥　64.1×47.7cm

可說是書香門第、富及當下。包括堂兄金開英就是中國石油公司的董事，以一種新時代企業的態勢造就金家企業。金勤伯在這個高雅環境下，學習繪事自是得心應手，加上他是燕京大學生物碩士，日後留學美國，有了多元性的選擇與專長。他以花鳥畫作為創作的主軸，再傳承金氏畫境的寬敞，如麗水精舍的成員及在台師大藝術系的學生，都是沐浴在其春風化雨中。

　　家族的成就帶給金勤伯的影響當然重要，例如其交友的範圍與性質，除了企業家之外，藝術家、文人正是他終生言及的大事，而他的才情則是時代與環境中的受尊者，傳道於藝，授業以技，解惑人生都從他的言行中呈現一股宏偉的氣節。他在校二年的教導，奠定了藝專學生們國畫創作的基礎，而課堂進行則在雋永談話中衍生更多文化教養的故事。一直到 1998 年過世前，這位受藝壇敬重的金教授，身影如巨人般地覆蓋在畫壇上。

▎藝術是知覺、感覺與直覺的綜合

　　擇要金勤伯在課堂上的談話，或可從中了解其行誼與畫藝種種。他說：「書畫藝術是文化層次的象徵，必須均衡發展，形式與內容並重。」如前述「傳統畫法是經過很多人實證的結果，例如早年沒有膠可用，為了使筆墨不暈開，得以口水為輔；看來不衛生，但畫質的要求就是如此。」他即時示範。

　　「畫家是專業，必須充實各方面的才能，例如畫花鳥畫，就得要寫生，觀察生態。其他如人物畫、山水畫亦復如此。」他是生物研究所碩士，精於生態觀察。

　　「藝術即生活，藝術美與造型美是一致的，美有視覺性的原理，亦有心靈的旋律，在各領域的呈現上，它是知覺（識）、感覺（情）與直覺（才能）的綜合！」因為他自小在藝術環境中成長，夫人亦是音樂家。

　　「水墨畫具東方美學精神，務求在文化上特徵與內涵，尤其中國文化中的儒道釋思想應用於繪畫者，往往是哲思與情感的寄託與表現，諸生得在繪畫美學呈現出『悟性』的隱喻，亦即文人性質的中國繪畫。」金老師

金勤伯　花鳥冊頁（11之1）　1968　冊頁小品　30.5×41.2cm　鈐印：吳興、金業、勤伯

諄諄提示，旨在強調水墨畫境出於傳統價值與知識相乘的符號。

　　此外最引人興趣的教學現場，就是畫家故事的多采多姿：從宋徽宗的寫生談到當下畫壇趣聞；從收藏古文物的經驗講到政府遷台前古文物的散失；從企業家對財富的看法，談到刻苦自勵的生命養志；從居家生活到旅遊寰宇的浪漫等。金勤伯的典故與閱歷常是課餘談論的基點，好個生機勃勃的課堂場景。

　　他說：「繪畫是項學問，也是傳承，你看溥心畬的畫，有歷代名家的影子，取其精彩部分布局成畫。他的山水畫，可能在某一角落是唐寅的，另一邊是沈周的，或有馬遠、夏圭的形態，所以欣賞他的畫，得要看畫史畫蹟的發展，有如書法創作來自各碑體的綜合。」他與溥心畬交往，當更明白中國文化的演進與承受。

　　「文友是談情論道的時機，好友心性互動，我常帶著我的畫請莊嚴、

臺靜農諸先生指導，他們客氣也在酒酣情重之下在畫面上題詩作詞，其樂融融。」我曾請問他人題款的意義，他認為可增畫面光彩，何樂不為。

「大千先生是莫逆好友，在美國，在巴西，每年定期相迎，一住就是個把月。大千熱情洋溢，才華出眾，卻又是很有管理能力與見識的藝術家。除了能掌握文化美學的焦點外，對於家庭環境（庭園）布置與家內成員的教育亦是一言九鼎，例如他子女較多，每當用餐時間就得有三桌子女上桌，若他沒說開動，是沒人敢動筷子的。」金老師說儒家倫理就是長幼有序，道家自然在生活舒坦，張大千是一位洞悉時空的睿智者。

「大千先生也是美食者與務實者。除了他有自創的美食與菜單外，常常自己下廚烹調精美食品，即便他有一次病重被醫生囑咐不得吃過多油脂食物。然而想起雞腿滷味，請求讓他破例吃一些解饞。醫生斟酌再三說：好吧！可是必把皮剝掉，大千一聽，啊！那我就不吃了！」金老師說著大笑起來，原來張大千就是想吃那層有油脂的雞皮呀！

張大千開銷大，宴客、聽戲、遊歷都需要費用，有時盤纏不及，便請管家拿畫向金勤伯調頭寸，金老師二話不說馬上開支票應急。金老師說：「錢是要用在對的地方，也用在需要的人、事，大千先生對於財富則不計生活所需而已，他是一位雄才大略的人，怎會缺錢呢！而我想起曾問洛克斐勒先生對於錢的看法，他說若沒有需要消費，錢則比衛生紙還不如，真是妙哉！」金老師交遊廣闊，像這樣的際遇使他體悟到現實世界的真實。

金教授氣質非凡，學問淵博，畫藝超群，不論古人經綸或今人經驗，名家名畫彩虹彰顯的大畫家，卻在課堂上提醒學子：「業精於勤，專心向學，亦得有開天地之心，服人間之務，藝術因人而存在，己立立人，己達達人。」嚴肅地告誡我們：「身體要鍛鍊，與技法要磨練一樣，健康在身心兩全，畫藝在創意美感，缺一不可。而創作亦然，求取前人經驗，仍得有群藝聚首，方能出人頭地……」

課堂熄燈已過半個世紀，金勤伯老師的精神依然燦爛，鐸聲通暢千古。

由黃光男題字、金勤伯 2000 年捐贈予國立歷史博物館的兩幅花鳥創作。（黃光男提供）

筆墨示範的神彩

白雲堂主人黃君璧
（1898－1991）

黃君璧八十歲生日時與張大千（右）歡聚

▋ 初見大師

　　浮生若夢杳無塵，離合悲歡總有因；一病年餘
今復健，筆飛墨舞又更新。

<div align="right">

——九十四歲黃君璧詩作

</div>

　　成為黃君璧（1898-1991）的學生，我是比較
晚報到的。因為大學時期我不在師大求學，而服務
的地方又在台灣南部。直到師大設立美術研究所，
我幸運地在第二屆考上後才到「白雲堂」上課。

　　這不似在教室的課堂：嚴肅、靜默而規律的氛

黃君璧（左1）陪同蔣公與蔣夫人在國立故宮博物院賞畫

圍，而是在「話家常」的問答中展開國畫藝術的傳承與開展。

　　之前，大約是民國五十年（1961）吧！我正在屏師接受師範教育，對於各科教材都需精心研究，尤其是教學方法或教學技能的重點，在於自身的能力是否充實。其中最感興趣的是美術課程的內容與美學詮釋，往往令人著迷不已，但身居南台灣，學校教學資料有限，若能得到外來的補充教材，則便雀躍不已。

　　有一天晚自習時間，美術老師白雪痕從美國新聞處借來一捲黃君璧山水畫教學錄影帶，放映給全校同學觀賞。影片只有半個小時，只見黃君璧教授提筆運墨在一張宣紙上寫、擦、染、提、皴，山水景色連成一氣，山立水流，樹影搖曳，予人雲飛萬里的感受，直覺上像是變魔術；或者說畫

面呈現神氣活現的真切感，以及藝術表現的無限意涵。

記得同學要求重複放映幾次，雖已深夜卻使心緒起伏不靜，自忖為：藝術家的本事是改造生命美麗的推手，從此我嚮往繪畫美學的志向，更加強學習藝術的心性。

之後，從報章雜誌或是藝壇活動，知道師大美術系是全國美術教育的保姆，也是倡導美術教育的殿堂，而黃君璧就是系主任，除了教學外，他又是位舉世聞名的國畫家，或者說被尊稱為「藝壇宗師」的殊榮。宗師延續傳統，開創新局，定位現實的傑出者，可說是定畫界為一尊。

▌畫壇名家

據此，我們從文獻中可以明確認識黃君璧藝術的造詣，除了環境的良好條件外，他的資質所湧現的才能，更是當時畫壇的佼佼者。環境指學習的場域，包括他家人書畫素養的薰陶，或是朋友收藏的古人名畫，在耳濡目染中，文質彬彬的文化感應，除了提昇內在的氣質外，更有一份文化價值的信仰。所以他開始蒐集歷代名畫、名跡，舉凡北宗院體或南宗寫意的繪畫表現，正是中國文化與藝術的精華，其中范寬、李成、馬遠、夏圭等名跡，正是東方繪畫無與倫比的傑作，而元代四家、明代的唐寅、文徵明、沈周、仇英等及清初四王諸大家，在在影響黃君璧教授的思維。雖然我們都知道石谿畫格也是他的信仰，但家居南中國的廣東，對於現實環境有更多的啟發，好比西方文明的文化現象，隨著新世紀、新思想的來臨，他不能對科技進步與物象的寫實視而不見。

黃君璧從此南來北往，開拓生活範圍，並且在新文化運動中，正如國人力求「時代」精神的充實，以益於國際地位的提昇。正在這時，國人力求生存與精進，卻在種種不足的條件下，充滿精益求精的力量。從廣東、上海、北京、四川等地，結交畫友，探求文明，聚集文化能量。他在課堂說：「新的時代要有新視野，不只是讀萬卷書，而且要行萬里路。我在旅途中認識很多傑出的畫家，有身懷文化瑰寶的張大千、齊白石，又有以西潤中的徐悲鴻、傅抱石，還有張目寒文士等，他們都是鼎鼎有名的大藝術家，

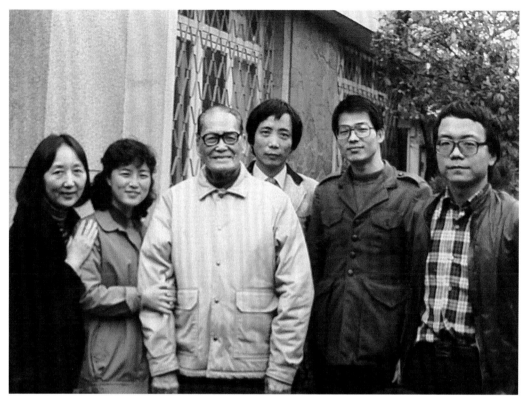

1984 年師大研究所同學在黃君璧老師（右 4）家上課並合影。右起：程代勒、林金聰、黃光男等。
（黃光男提供男）

各有獨到才能與情思，與他們交往可得賢哲行事，又與之遊歷名山勝景，
各人在『橫看成嶺側成峰，高低遠近各不同』的體現，實在說，從文化體
分得傳統養分，又從三川五嶽雄渾秀麗體現河山之美！我是既興奮又衝動
的。」

老師的廣東腔實在只聽得懂五、六分，其他說明都是師母容羨余女士
補充，或有學長王南雄偶遇補足。師母常是「助教」之一，遇到老師講及
藝壇盛事，便與我們一樣的心情，因為黃君璧略似傳奇的人生，相信都是
令人感興趣的大事，例如除了曾為蔣夫人的教席外，當年日本當紅明星淺
丘琉璃子與松原智惠子，以及國內名伶蝴蝶的拜師求藝，都增添了師尊的
名聲。

此時師母供食泡菜，並提醒老師休息的關愛，除了給老師一個明窗几
淨外，也使學生的我們倍感「藝壇宗師」的家庭充滿人文氣氛。老師邊示

範畫法邊談起畫家的軼事，如石濤畫黃山，老師說：「石濤畫法，粗獷野逸，畫面充滿禪意筆靈，雖然不是山林寫真，卻山川精靈，對於藝術造境有獨到的見解，他的山水畫風影響了清代以降的大畫家，如張大千、李可染等。我收藏了不少他的真跡……」話未說完，我們期待老師能提供畫作欣賞，老師起身請師母取一、二件名畫出示，但不知時間不及還是珍藏他處，並沒有如願，不過對於收藏古畫名跡開始有了探求的渴望。

▎畫境研究

研究所的課程，不同於大學階段的臨稿或寫生。事實上，黃教授的藝術表現來自家學外的名畫探索，是各家筆墨與創意的時空背景，以及美學之社會發展的融合。其中收藏古畫名跡是項引人入勝的動力。在斷斷續續講述中，黃教授如數家珍地一一介紹，不！應該是較為簡便且受同學要求才出示書畫名品，例如元人所作〈鍾馗出獵圖卷〉，除了鬼相百樣外，正氣凜然的鍾馗一臉肅穆。黃教授說：「這幅畫面有警世作用，社會宵小偷雞摸狗，是否也有捉鬼的正吏呢！」似乎另有所寄的神情，在在說明畫境是心境，畫家不只是畫景而已，寄情人間方是心志。

乃至古代名畫：王淵、倪瓚或明代的沈石田、文徵明書畫等收藏，都是驚人名跡。他說：「我的書畫收藏以清代的書畫作品為多，其中石濤山人的名畫可說是最珍貴，數量也最多，至於清末民初的名家就更多了，如龔賢、髡殘、虛谷、居廉、惲壽平、任薰等人也自成系統，乃至畫友名畫如張大千、溥心畬、齊白石、黃賓虹、傅抱石、王一亭等人那就更多了……」說的讓學生們欽羨不已，也希望能一睹真跡，只是時間匆促又層層安全措施，取件不易，偶或得到師母的協助，見到石濤畫冊頁或傅抱石畫作，使同學們眼睛一亮，也揣摩名家筆墨，則有學習仿效之作用。

事實上，黃君璧喜愛古文物，並有「眾樂樂」的心情，上課期間會有一些他的故舊好友來訪，常為請教一方印石或石材，黃老師會出示更為精美的收藏品，以為品質追索的根據。有一次看到畫家王南雄來訪，竟然在探求文物的興趣，也請我們發表意見，真是位分享藝術造境的名師。

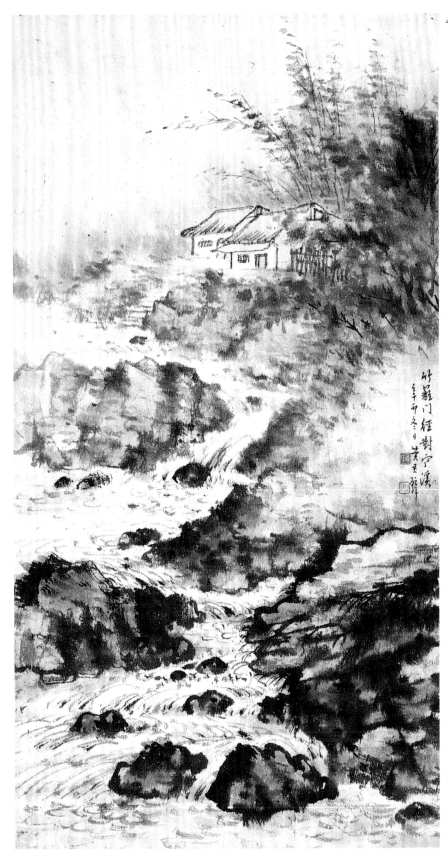

黃君璧 1951 年
的水墨設色作
品〈竹林空溪〉

與傅狷夫的山水畫較近於 20 世紀藝壇風起雲湧的創新表現。

　　找尋著黃君璧說的華山景色觀賞「雲系」，確實是層雲靜默，分階盤升，而山嵐繞樹，鳥雀群飛的古典意涵，有種范寬、李成而下至石谿的綜合經驗而得創新的筆墨；又雁蕩山的曲折瀑布成為活化畫面的濫觴，乃至他周遊世界實景取材，那廣袤水域正是胸有成竹之下的創作。他說：「包括台灣風土人情，尤其橫貫公路開通後，才發現台灣百岳更勝三江五嶽，既有高山接雲，又得石崖峭壁，從北而南山脈連綿蔚為奇景的現場，更是藝術家繪畫創作的新題材，我當然心動不已！」或者他主張的寫生，包括在寫實的對象所具備的藝術美學，必須在精確、巧妙、險峻、活力與造景的美感上，黃老師在筆墨運作下注入了人文精神，直接鐫刻出時代性與文化性的質量。

　　言教身教，繪畫美學與創作實踐，黃君璧在傳統技法與美學在時代環境中周遊世界的體悟，充滿理想與力量，有種「翠谷含煙繞村舍，青山白雲迎春風」的自在，又得「只恐夜深花睡去，故燒高燭照紅妝」的惜時，日以繼夜，凡有藝術創意的人、事、物均保持高度興趣。

　　師大美術研究所成立，他以八十六高齡親自授課數屆。上課期間，同學們都趕早在他的公館待課，除了每次不一樣的授課內容外，亦得有機會欣賞掛在客廳的名畫及庭院的水榭花叢，好個典雅環境與文人布局。授課內容除了回應同學的提問外，他以豐富的藝壇經驗闡述藝術之道在於人文素養與時俱進的道理，並提出繪畫創作的初心，在於美術的追求、純樸、新奇、造境、表現的過程。他說：「你們知不知道，畫畫的興趣是天生的才能加上學習的結果，在新題材中有傳統文化的元素，也得有時代的精神，加上自己的看法，才能在藝術領域中有些成績！」我們聽了好多次的耳提面命，但傳統深邃又複雜，指的是什麼則有些陌生，是技法還是內容，是歷史還是文學，實在不一而足；而時代指的大概是生活的現場，也是他常掛嘴邊的多看多想，如何有新的看法中的「寫生」意涵。據此再回頭來看看，他在藝術創作的成就所造成的時代性中的現代感，應可知其一二。

竹籬門徑對空溪
辛卯冬日黃君璧

黃君璧 1951 年
的水墨設色作
品〈竹林空溪〉

黃君璧所藏名跡名品豐富，稱得上古文物收藏大家。當年我們只求畫作精進，仰慕大師風範，並不知道「文化」的深度或說文質彬彬的層次可以在這些古文物的真品中展現，往往不知道要求親炙珍品的重要性，忽略向老師討教的機會。一直到我調任國立歷史博物館長，重新翻閱「白雲堂藏品」畫冊的內容時，才發現入寶山而空手回的遺憾；又得知黃君璧祝壽所贈的元代畫蹟〈清明上河圖〉為原件，以及事後知道他把珍藏的名畫贈予故宮的事蹟，真是位豁達熱心的藝術工作者。他說：「收藏這些名畫就是收集文化的資本，與其獨樂樂不如眾樂樂，何況有些國寶級的文物是知音者有緣者方能一窺真實，讓這些名跡得到更好的保護，提供更多文化資源，豈不快哉！」

▍文氣漫漫

寫到這裡，想起我在台北市立美術館任職時，除了他應允在美術館展出，即將一部份畫作以潤筆費方式贈給美術館，以及在遺志贈出他精品六十幅大作給國立歷史博物館。雖然這些事蹟並沒有後續推展，但在他的晚年，義賣畫作資助弱勢團體或相關的國際機構，都可看見他在自律嚴謹之下，卻有高瞻遠矚的理想。好在他有這些想法並付諸行動，今日台灣的公立博物館才得有一代宗師的名跡名畫，並作為水墨畫在台灣發展的關鍵史料。

黃教授金體康健，志趣高雅，並與時賢聞士往來，繪事共享，投入他門下的不乏名人高官，雖然他極其低調，不談教授名學生的情況，卻仍然受到他人稱羨的「國師」盛名。他常跟同學談到藝壇名人的成就，譬如說徐悲鴻是位熱情洋溢的藝術家，學貫中西，並以西方之寫生作為現代中國繪畫的新方法，以增視覺現實的時代性，這也是嶺南諸家提倡光影入畫的原由。

黃君璧對研究所的授課，當年他所說的寫生，事實上是每週都要求同學畫三棵樹，可以用鉛筆速寫向老師交作業。羅芳、王南雄都提到，每週上課的三棵樹作業有如適逢「植樹節」，倒有無窮的樂趣，因為美其名寫

黃君璧　溪頭寫生（二）　1975　彩墨紙本　56×90cm

生，卻不是真正面對樹林描繪，有些是杜撰的樹木姿容。黃老師一一批示，就樹的生態作精確的說明。關於這一點可在他的畫作得到應證，水溪樹林帶煙，山崖孤松嶙峋，而山巒簪頭則參差不平，都在他的畫中得到「真氣」。黃君璧說：「跟老師學畫，都只是學習繪畫的基本技法，要想畫得生動踏實必須寫生，山水畫尤其如此。我的山水，最得力的是嘉陵江，其次是峨嵋山……，並且向華山學畫雲，向雁蕩山學得畫瀑。」一口氣說出他主張的視覺經驗，以及造境的特點。從這些隻字片語，便能明白做為一位藝術工作者，在完成作品過程的要點。基於此，我們都了解他隨著工作與考察之便遊蹤世界，所看到的尼加拉瀑布、黃果樹瀑布、黃河、長江、五嶽高嶺，都是促發他畫作的特點。以一種眼的「實像」與心的「安置」，加上水墨畫風格的特質，構成與現實相契合的現代感。

　　換言之，我們在審視近百年來的山水畫風格之衍生，除了傳統文人畫的創新外，又以寫實的文人畫風為例，黃君璧的繪畫風格屬於鏡頭下的寫實，文人畫類項，既有傳統筆墨方法，又有放大畫面的特寫表現法，亦即三遠法中的透視結構，與之人文寫實的關懷。就時空定位上，他已為近百年來的山水畫法開拓新境界，相對於溥心畬、張大千的畫風有明顯的特點，

與傅狷夫的山水畫較近於 20 世紀藝壇風起雲湧的創新表現。

　　找尋著黃君璧說的華山景色觀賞「雲系」，確實是層雲靜默，分階盤升，而山嵐繞樹，鳥雀群飛的古典意涵，有種范寬、李成而下至石谿的綜合經驗而得創新的筆墨；又雁蕩山的曲折瀑布成為活化畫面的濫觴，乃至他周遊世界實景取材，那廣袤水域正是胸有成竹之下的創作。他說：「包括台灣風土人情，尤其橫貫公路開通後，才發現台灣百岳更勝三江五嶽，既有高山接雲，又得石崖峭壁，從北而南山脈連綿蔚為奇景的現場，更是藝術家繪畫創作的新題材，我當然心動不已！」或者他主張的寫生，包括在寫實的對象所具備的藝術美學，必須在精確、巧妙、險峻、活力與造景的美感上，黃老師在筆墨運作下注入了人文精神，直接鐫刻出時代性與文化性的質量。

　　言教身教，繪畫美學與創作實踐，黃君璧在傳統技法與美學在時代環境中周遊世界的體悟，充滿理想與力量，有種「翠谷含煙繞村舍，青山白雲迎春風」的自在，又得「只恐夜深花睡去，故燒高燭照紅妝」的惜時，日以繼夜，凡有藝術創意的人、事、物均保持高度興趣。

　　師大美術研究所成立，他以八十六高齡親自授課數屆。上課期間，同學們都趕早在他的公館待課，除了每次不一樣的授課內容外，亦得有機會欣賞掛在客廳的名畫及庭院的水榭花叢，好個典雅環境與文人布局。授課內容除了回應同學的提問外，他以豐富的藝壇經驗闡述藝術之道在於人文素養與時俱進的道理，並提出繪畫創作的初心，在於美術的追求、純樸、新奇、造境、表現的過程。他說：「你們知不知道，畫畫的興趣是天生的才能加上學習的結果，在新題材中有傳統文化的元素，也得有時代的精神，加上自己的看法，才能在藝術領域中有些成績！」我們聽了好多次的耳提面命，但傳統深邃又複雜，指的是什麼則有些陌生，是技法還是內容，是歷史還是文學，實在不一而足；而時代指的大概是生活的現場，也是他常掛嘴邊的多看多想，如何有新的看法中的「寫生」意涵。據此再回頭來看看，他在藝術創作的成就所造成的時代性中的現代感，應可知其一二。

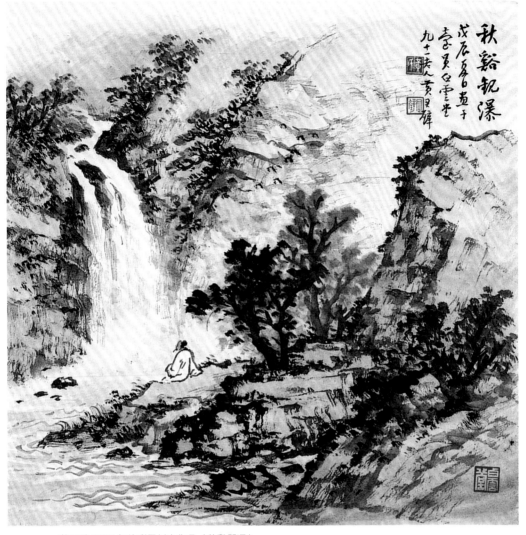

黃君璧 1988 年的彩墨紙本作品〈秋谿觀瀑〉

▋ 培育人才

幾年親炙師恩，就近聆聽教導，當有以下心得可述：

（1）育才的努力。自師大設有美術系開始，自始至終除了擔任系主任，培育全國藝術菁英外，即使退休後仍然弦歌不輟、發掘人才，包括設立了研究所之後繼續教導畫學，常以歷代名家之畫法、畫境為旨，並以自身經驗為輔，解析畫學的藝術觀點。

（2）能量的儲備。不論是前人的經驗或理論，是學畫人必備的基本能量，或是與繪畫有關的文學哲思都得深切研究。他說：「繪畫是個性，個

性有才學的抒發與理念的實踐，也就是你想什麼，看到什麼，方能表現什麼！」

（3）勤奮的行動。業精於勤而荒於嬉，坐而言不如起而行，他風塵僕僕足跡遍及全國名勝、國際風景，列入畫境創新。印證古人的五日一山、十日一水的內在鍛鍊，以求美學之於畫面的恆常，保持中國繪畫美學的風範。

（4）惜物愛物。不論是畫件或畫具都要物盡其用，不得浪費資源。他說：「我生長在國家困境的時代，物質缺乏，凡可作為創作用的隻紙片字，都要發揮它的功能，新筆提點畫線，禿筆皴擦染渲，各有所用，亦各有所能。例如石谿之山嶺蒼茫，即可老筆點擦，增加調性統一，而寫意花鳥畫，以大蘭竹、山馬筆畫等。」

此時想起他常以衛生紙用來吸水，在課後我將它揉成一團準備清理桌面，他及時阻止說：「把它展平，明天便可用云云。」

（5）遊歷與交友。行動帶動眼界，交友增長見識。所謂：「足履天地彩雲間，交友人間黛影前。」近代名家名人、領袖、文魁、畫家、師徒似

與大師黃君璧、傅狷夫聚會。左起：黃光男、申瑪麗牙、傅狷夫、黃君璧、黃夫人。

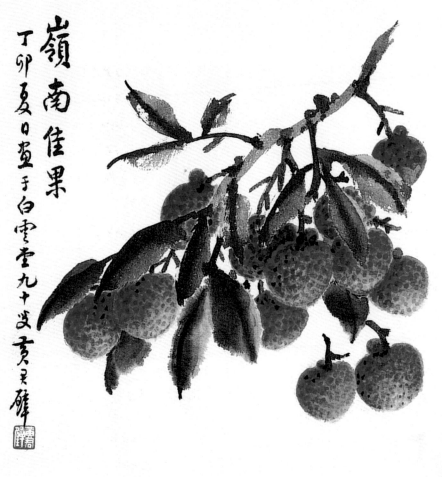

嶺南佳果

丁卯夏日畫于白雲堂九十叟黃君璧

1987 年黃君璧九十歲時作於「白雲堂」的〈嶺南佳果〉

乎完成了一代宗師的繪畫創作史，也勾劃出新世代水墨畫壇的精華部分。
上課時春風化雨的氛圍，使人有不願離去的繾綣之感。有時候他在龍都廣
東飲茶用餐，餐食必得分配妥當，情誼卻留住等待。

　　藝壇上的渡海名家，黃君璧教授的傳藝與教學，首功為記，他老人家
生前的風範縈繞藝壇。而今記得如門人張福英等人的奮勵，保有真跡名作，
以為白雲堂承傳藝術文化作見證，而如我們學程尚淺，永遠記得鄭善禧教
授的提示，寸陰寸金，分秒必爭地勤加努力，或也是寄情講述他的課堂情
狀，亦為祝敬為尚。

陳進阿嬤的午茶時間，向黃光男講述藝術美學。

審美養神融形質

陳進的話：說家鄉的信賴

（1907－1998）

▎信念初起

　　藝術創作是人類生命留存的具體刻痕。

　　刻痕中的藝術品，範圍很廣，惟與生存有關的形質，不論以文字書寫的故事與內容，或是以視覺材質所建構的居家、陳設或建築體，其中最純粹的母體——即是繪畫本體論中的美感傳述，進而成為美術品或繪畫形式。

　　由此看來，作為藝術的創作者或詮釋者（美學理論家）必然是卓越有成的思想家，至少是才智鮮明者，絕非在既有的形式反覆技巧的純熟與仿效他人的作品，即使是自然景物，亦應有自我剪裁再生的能力。對於藝術家能否真正掌控到藝術創作的本質，則在他的作品能否將自然與社會互動、產生關

前文建會主委鄭淑敏（右2）、黃光男（右1）陪同陳進（拄杖者）參觀她的畫作。

連的思惟予以還原。

　　對於這項問題，我有機會請教過諸多著名畫家：林玉山、金勤伯、傅狷夫，以及最被推崇的陳進（1907-1998）阿嬤。阿嬤（我第一次看她就覺得她有疼孫子的愛，故稱）說：「藝術是嚴肅的工作，不是玩玩的就好！」再問則說：「別人都不問，你問那麼多幹什麼！給你講，繪圖有三項條件，第一你看到什麼（自然景象），第二你想怎樣畫（社會意識），第三別人認沒（知道嗎）？這是一項用頭殼想和手動的工作！」似乎聽不出她的主張，但隱約中，陳進阿嬤藝術創作在於她對藝術本質的掌控，超越了時空所布局的環境，又有社會發展理想與見解的張力，正是被藝壇所重視的對象。

　　約莫長達二十年的相處，倍覺陳進阿嬤的親和與視野，儘管在晚年她有段時間旅居美國，仍在含飴弄孫中記繪了居家畫作與異國風光，更重要的是她始終堅持繪畫是項神聖且是生命再生的工作。所以她得到行政院文

化獎章的殊榮時，仍然說：「這是社會給我的褒獎，我應該回饋給社會！」便把獎金加上個人的儲蓄在國立歷史博物館設立獎學金，並提示以「膠彩畫與繪畫理論為項目，獎勵努力用功且能靜心作畫的人，以及真正看懂繪畫是什麼的年輕朋友！」

▌美的判別

我問她，什麼是「靜心」作畫或「看得懂」的人，她說：「畫圖前的準備是一項智慧選擇，也是洞悉事物本質的取捨；而看得懂則是共同理想與經驗的人。我的創作都是生命的組合，將生命意義上的希望藉由繪畫內容予以具象化。這是一項縝密的設計工程。」接著她說：「或許很多人都知道我的老師鄉原古統的教學，引導我進入美術的核心，也促發我到日本東京女子藝術大學求學，但很少人知道，在離鄉背井的環境裡如何學習卓越，便得靜心思索哪些是自己的專長，哪些要加強繪畫美感的元素！」聽完她說的那份心志與苦修情況，可體會陳進阿嬤是位個性耿介而熱情洋溢的人，更重要的表現出來外象，都得在人性抒發與人倫尺度中合乎常態，也就是說「畫」的意義，是作者把知覺、感覺加上想像，驗證與創新後的理想呈現，並不是隨興起意或是隨手揮就的畫作。

當她在東京女子藝大修習期間，更在異邦環境感受到自身的寂寞，並不只是環境的差異，也思念起家鄉原有文化的力量，是否就是她藝術理念的創作元素，所以她說：「我在學校畢業後，仍然留在日本觀摩各項繪畫的技法，在諸法歸為一元時，亦即技法是創作內容的門鑰，絕對要行動、要思考、要研究，將實景化為美景的過程，則要實驗，要比較⋯⋯何者是自己可能完成的畫面，並且要求自己能有超越別人的能力，才有意思，呵呵！」阿嬤在笑聲中，幾分謙和的面容慈祥而堅定。

「館長阿孫仔！我給你講，繪圖最難的是人物，因為人物要有姿態、有動態、有表情，也要有感情。若有一點不順則沒有用了！所以為了不輸人家，我在學校畢業後，再進入鏑木清方（1878-1972）畫室進修，務必

國立歷史博物館頒發獎章表彰陳進在學術創作的貢獻

要求畫面的完善！」之後陳進阿嬤又說：「當時日本畫壇正流行人物寫生，又與鏑木老師的大弟子山川秀峰（1898-1944）學習美人畫，經過諸多的磨練，方才體悟到美的東西。除了外表的合乎法度外，內在的思惟也得在畫面中呈現，其中以日本為主調的模特兒，看來不是那麼真實，我雖然也畫了不少日本少女的裝扮，但也想到台灣美人在哪裡！」

「在阿嬤這裡啊！」她自顧滔滔闡述繪畫的主張與態度，並拿出她繪畫前的底稿，計有數十張大型粉本與數百張速寫與構圖。這次是在她天津街陳進美術館首次看見一位偉大的畫家是如此的嚴肅態度，一切遵照「凡事豫則立，不豫則廢」的古訓從事畫作。

▌完善創作

對於創作前的準備，不論是工具的選擇或是題材的剪裁，她幾十年的資料都一一留存在畫室裡。畫室現場神祕而真切，若沒有經過她的同意是

不能隨便進出的。有一次為了要購藏阿嬤的畫，特地到她畫室請求讓渡一張代表作，在商議畫件為重要史料，並沒有說定哪一張畫願意留在台北市立美術館時，發現她放在隔室的畫作，不大不小，可能符合購藏對象之一，正徵求進去欣賞的當兒，陳進阿嬤立刻阻止說：「阿孫伊！不可以進去，那是一件未完成的畫，正在創作中，是不宜被提出來看的，正如一個人衣冠不整，如何見人呢！」接著她說：「繪畫創作是要保持新鮮感與神祕性的歷程，也是一般人說跑一百公尺前是要摒住呼氣，一口氣跑到底才知道輸贏。我的畫在諸多觀察與慎思中匯集了形體（式）的完整，又注入個人

陳進　悠閒　1935　絹、膠彩　136×161cm　台北市立美術館典藏

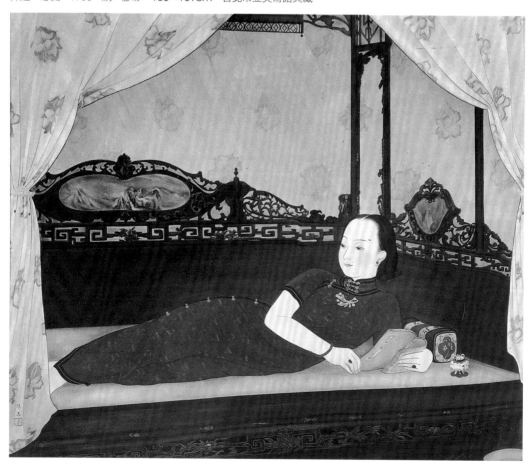

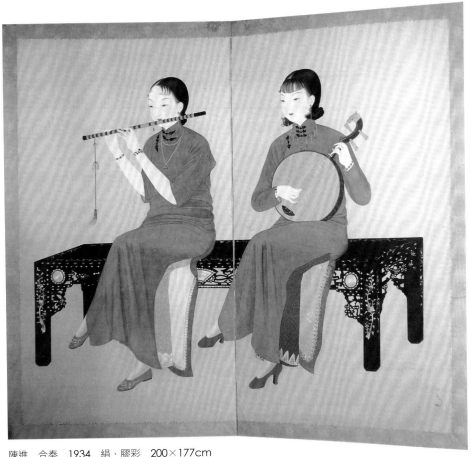

陳進　合奏　1934　絹、膠彩　200×177cm
藝術家自藏　日本第15屆帝展入選

的思考（想）與表現的內容，才在百般嘗試後下筆，可說是原（元）氣飽
和。沒畫完就被拿出來比手畫腳，就像還沒梳洗完善就出來見朋友一樣沒
禮數！」這真是令人嚇一跳的創作信念。

　　自此以後，在多次請益中比較清楚她這項「信念」的堅持，譬如說為
了使畫作能在客體的形式中，必須擁有主體的內容上做為繪畫美學的表現，
她說：「當初是日本時代，我在日本讀冊的時候，有多次的繪畫徵求作品，
以及回台後的繪畫參展時，我就在想，要怎樣才能畫出和人不一樣的作品，
這是一個大問題！」她說的「不一樣」指的是藝術表現的本質與風格，是
作為自己信念的事實客體，靈化為表現的主體，必然在內容上有獨特的主
觀，所以在言談中她常以漢文的詩詞為比喻，如「美人」指有道德學問的人，
不一定是坊間看到的美女，雖然她的作品大都以女性為題材，卻把主角化

為詩情畫意，例如〈悠閒〉一畫中女性手持的《詩韻全集》就是作為她內在意識與學養的符碼，與她其他畫作純粹的人像美女有所不同；加上在明治維新後東方人物畫作，亦得在現實視覺經驗上戮力觀察「寫生論」所影響到的習俗，正是她超越同時代畫人物畫有規範的侷限。

　　她的代表畫作，不論是〈閨房〉、〈化妝〉或〈演奏〉的題材，都以台灣（漢人）的文化體為主，其所深入於圖式的掌控所抒發於再現客體的主張，不僅採取共相的認知——如女性之婉約之美，也表彰了異相主觀見識的深度。當然就一個時代所發生的現實景象，不見能永遠流行或時尚，但進階的美學於美感的搜集，除了自然物象外，社會意象——即是民族風尚與知識理解的符碼，並不是刻意歸咎於社會現象，而是社會價值中所呈現的意義，是否符合文化肌理的常軌。

　　從年輕開始即進入藝術表現核心的解析客體為主體意象的狀態，到晚近50年後的生活體驗，一種介乎宗教信仰的美學詮釋，陳進阿嬤更篤定於社會意識與宗教信仰中的現實意義，例如注意到居家生活作為歸依心靈的形象畫作，因此，家庭中的蒔花養草或孩童嬉笑，以及作為家庭倫理的關懷，甚至是宗教崇拜的圖像，以一種入定禪心面對佛陀行誼故事，將自己內心的善性寄寓在創作上。我看過她的佛堂繪製前的草圖，或說是她一貫的摹寫心象的前置工作。

　　信念支持行動與方向，陳進的創作理念，似乎是項時尚感的實踐者。雖然不曾聽她講述作畫的程序，但看到她畫作的對象與表現，有似曾相識的親切感，有人說是一種鄉情與鄉里情懷，或說是本土畫家。當然，在她的作品中很容易會把她的畫提到台灣本土畫家的行列，但真正要看清楚的是，在阿嬤的心目中藝術是不朽事業，也是畫家學養與理念表現的層次，我看著她諸多的畫作後提問，為何都能把畫面表現得如此完整，而且對象主題相當明確。她說：「繪圖是生命，生命沒顧好，畫怎會畫好！」又說：「不論是在台灣或日本，女畫家都被列為閨秀之筆，我不服氣，就這樣的一個氣勢，我忘了我是女性，便埋首在畫作完善的經營上，不論與社團或

藝術家書友卡

感謝您購買本書，這一小張回函卡將建立起您與本社的橋樑。我們將參考您的意見，提供您更優質的服務，給您出版好書。請將您的回函卡寄回此卡。謝謝您寄回此卡。

1. 您買的書名是：

2. 您從何處得知本書：
 □藝術家雜誌 □報章媒體 □廣告書訊 □逛書店 □親友介紹
 □網站介紹 □讀書會 □其他

3. 購買理由：
 □作者知名度 □書名吸引 □實用需要 □親朋推薦 □封面吸引
 □網站介紹 □其他

4. 購買地點： 市(縣) 書店
 □劃撥 □書展 □網站線上 □其他

5. 對本書意見：(請填代號 1.滿意 2.尚可 3.再改進，請提供建議)
 □內容 □封面 □編排 □價格 □紙張
 □其他建議

6. 您希望本社未來出版？(可複選)
 □世界名畫家 □中國名畫家 □著名畫派畫論 □藝術欣賞
 □美術行政 □建築藝術 □公共藝術 □美術設計
 □繪畫技法 □宗教美術 □陶瓷藝術 □文物收藏
 □兒童美育 □民間藝術 □文化資產 □藝術評論
 □文化旅遊
 您推薦 作者 或 類書

7. 您對本社叢書 □經常買 □初次買 □偶而買

藝術家雜誌社 收

10644 台北市金山南路(藝術家路)二段165號6樓
6F., No.165, Sec. 2, Jinshan S. Rd. (Artist Rd.), Taipei 106, Taiwan
TEL : (02) 2388-6715 FAX : (02) 2396-5707

Artist

姓　名：＿＿＿＿＿＿＿＿＿＿＿＿ 性別：男□ 女□ 年齡：＿＿＿＿＿

現在地址：＿＿＿＿＿＿＿＿＿＿＿＿＿＿＿＿＿＿＿＿＿＿

永久地址：＿＿＿＿＿＿＿＿＿＿＿＿＿＿＿＿＿＿＿＿＿＿

電　話：日／＿＿＿＿＿＿＿＿＿ 手機／＿＿＿＿＿＿＿

E-Mail：＿＿＿＿＿＿＿＿＿＿＿＿＿＿＿＿＿＿＿＿＿＿

在　學：□ 學歷：＿＿＿＿＿＿＿＿ 職業：＿＿＿＿＿＿＿

您是藝術家雜誌：□今訂戶　□曾經訂戶　□零購者　□非讀者

客戶服務專線：**(02)23886715**　E-Mail：**artvenue1975@gmail.com**

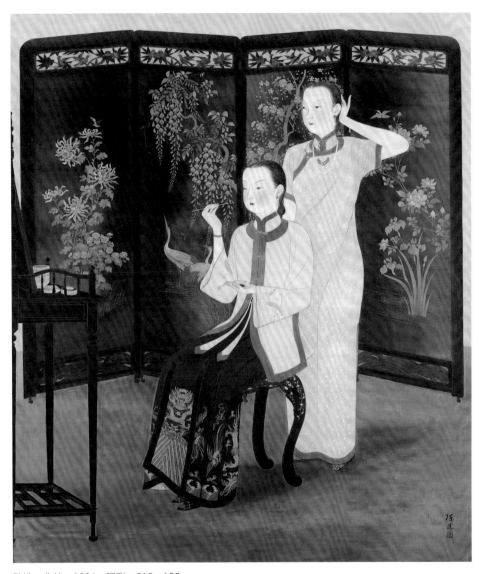

陳進　化粧　1936　膠彩　212×182cm

畫會團體，我一定要比他們更有理想、更有表現，其中包括畫作的美感要素與技法的純熟，是我奉為第一件要事。」

　　她創作過程，追求完美的個性，反射作品上的表現，幾乎是「天趣自成」的寫照，亦反應出她常說的：「畫家就是畫家，哪有什麼男女之別」的心境，所以說她是台灣的傑出畫家她可以接受，說她是台灣女畫家則不願發言。事實上，她要求自己戮力創作甚嚴，也喜歡畫壇尊她為陳進「先

生」或陳進「畫伯」的稱號。
事實上，她在藝壇的成就豈
止於「台灣三少年」的尊稱，
她常與林玉山教授談及藝壇
往事，均在他們的年代，以
日本畫壇的亮點作為她奮鬥
的目標。

被稱為「台展三少年」的林玉山（左起）、陳進、郭雪湖，晚年重聚時合影。

▌審美要件

有一次我請教她什麼是
好畫，她說：「畫得好和好
的畫不一樣，好畫是畫家心
靈上的高級品，可觀賞、可
讀心、可留存，而不是只在即興的畫作！」這項宣言告訴我：「第一要有
完整精妙的技法，將是繪畫品質的保證；第二是畫什麼畫，要有自己的土地、
民情與文化，才能突顯畫境的內容；第三要老實（她的口頭語），咱的台灣，
有人文景觀，如宗教信仰或文化傳承，都要研究應用，才能保留土地、人
民、美感的關係。」這些話語的意涵，相對於她的畫作，如畫台灣民間風
俗或屏東原住民生活情狀，比之一般畫家更具情思與深入，其中包括人性
的抒發與人情互動都生動而真切。也超乎「寫生」中的形態表現，其細節
是衣飾的肌理或裝扮的象徵意義，其隱含著歷史的考證，風俗倫理的安置，
配合時代的現實氛圍。

欣賞一張以〈閨房〉為題的陳進畫作，畫面上主角半透明的衣飾，極
為現代性與時髦，並且繪製閨房床第與被褥之私密狀況，她說閨房是夫妻
私密的空間，卻是人生必然成長的過程，為之描述精確，當是畫家審美經
驗與家庭倫常的表現，真是如羅恩費爾德（Viktor Lowenfeld）所說「透過
藝術的教育」。她在作品中要傳達的，是人類生命價值的呈現、刻畫出時

陳進　山地門之女　1936　膠彩　40×33cm

空並存且與藝術本質共存的圖像。

　　藝術是生活的反應。陳進阿嬤律己甚嚴，待人親和，而藝術創作則是
她一份責任與信念。責任是天資賦予的才情，也是時代備好的環境，她緊

握家庭、學校、親友與師長的倫理與成長，一絲不苟地開墾藝術園地，甚而晚婚後仍然畫筆不輟。由社會變遷中體驗出更為廣闊的繪畫題材，她說：「如何剪裁眼前景象，是畫家的責任。」

在創作的過程中，絕對要求完美與對畫作內涵的充實，她要做一個真正的藝術家，必須充滿在愛的行動與關懷他人幸福，亦即在畫面上的親人之情、鄉人之義與世人之愛的普世價值中，力求畫作為審美經驗得到靈魂安置、啟發人性的光輝。以她在畫面美感的表現，如西方學者歌德說的：「真正的藝術，是激發人們為了在生活中確立真善美而積極行動」，這正是她的信念。

▌本事自成

陳進阿嬤已入耆老（九十餘歲）高壽，仍然對人說：「第一要有本事，才能在藝壇積極創作！」包括她文學素養的深厚。有一次在畫展的慶典上以優雅的日文演講，使在座的日本朋友起立致敬，現場呈現了一份崇敬的氣氛，令人動容。

「第二個當畫家要有風格，知己知彼，表現自己的時代與環境」，卻不能不堅持台灣文化的精神，以鄉土、民俗、原住民為繪畫主軸，投射在本土文化中造就國際視野的風格，陳進阿嬤的作品布滿寶島芬芳。

「第三是美學境界要有見解，不管是東洋的圖像或是西洋的主張，美是無私的奉獻！」陳進阿嬤以一種近乎無缺憾的畫面，呈現她的形式美與內容美，是純粹性的美感造境，也在她創作過程投入「全神」的生命動能。美是必然欣賞的對象，此外並不含有目的性與概念性的羈絆。

「第四做人要有倫理，有道理，有感情。」她要的正如她談到學畫的經過，以及家人相處的融洽，有孝悌忠信的家訓，又有師者傳道授業解惑的恩典，她對學生的教育殷切（常看到她在屏東女中教書時的學生來拜望），以及學生尊師重道的真情，有種古風今顯的氛圍。

陳進阿嬤立志當畫家、當藝術創作者，一本初衷要達到國際藝術的頂

陳進 採果 1961 膠彩 103×83cm

端，更要創立時代的高峰。從自然天成的「養形」到內在完善修為的「養神」，堅決不輟的信念，使她在美學的詮釋成就了台灣藝壇的光芒，為歷史、社會所作的貢獻巨大而光輝，是一盞照亮藝壇的明燈。

<div style="text-align:center">

品質層次在教養

蔣青融與藝術教育

（1922－2015）

</div>

蔣青融作畫神情，攝於 1999 年。

▌偶然邂逅

　　蔣青融（1922-2015）本名蔣峨誠，湖南常德人。他是我的老師，也是一位教育家、心理諮商師，又是一位藝術家。我無法以學術的角度探討他的行誼或藝術造詣，只想寫出他對我的教導與影響，說不定更具社會發展的真實性。

　　記得 1960 年，蔣青融來到高雄縣小港初中，擔任我們班的美術代課老師。他第一天上課就拿了一個木瓜、二個橘子放在講台上，要求同學照著「現景」畫水彩。天啊！過去的美術課常常沒有老師上課或被借去上物理、化學。學期成績就隨著美術課本依樣畫幾張就過關了。

　　在這樣的氛圍下，同學們隨手塗塗並不在意畫得好壞，反正學校也不重視，更不會影響成績。我當然依照老師的指示看到什麼就畫什麼！這倒也可自由發揮，因為窗外陽光直射在水果上，幾乎一半以上是被照的光線，其他的色彩與陰影占二分之一，如此，不到半點鐘我就繳上畫作了事。

　　隔天一早正要上第一節課時，蔣老師來教室喊我的名字，說已向導師講過，要我到他臨時在樓梯下的房間畫畫。這一舉動使我驚醒，莫非是我昨天的美術課太過調皮了，僅僅畫了所看到的部分，其他留白，是不是太漠視這堂課了。說時遲，老師已在他用三夾板撐起的畫桌上，擺了幾張梅蘭竹菊的畫作，要我依樣畫出來，除了說明水墨與宣紙的性質外，他並沒有多說什麼！

　　半天過去了，我畫的畫看起來不怎麼樣，心想有個交代就好，不想老師要我下午繼續畫，這下子才警覺，莫非老師處罰自己昨天不經心上課的事，只好努力畫完吧！只求趕快能回班上上課。

　　回到班上後被同學問東問西，大家都說這位老師很奇怪，下週大家得要專心上課才是。如此開始正常上美術課，倒也有些興致。蔣老師認真上課，講述美術史圖片的故事，讓我們這幫學生初識一些美術家的表現，進而可以分辨水墨畫與水彩畫的不同，甚至了解當年在美術課本上出現的畫家，如馬白水、馬電飛，還以為他們是兄弟；還有吳夢華的紫藤、林玉山的麻雀等等。這種異於過去美術課的情況，倒使我們開始喜歡這麼認真而苦口婆心的老師。

　　一個月後，在週會全校學生集合時，突然有一個莊重的頒獎儀式，內容是轉頒高雄縣政府的獎狀與獎品。大家行禮如儀，司儀誇張的語調大聲喊：「黃光男同學榮獲全縣國畫比賽第二名，請出列」，這怎麼可能，是叫錯了吧？「美術比賽，哪來的比賽？」始終不肯上台，經過再三唱名，導師直接把我推了出去。導師說：「是月前你在蔣老師畫桌畫的畫得獎了。」此時，我才半信半疑地接受這份榮譽。

　　事後蔣老師對班上同學說：「那天的水彩課，只有黃光男如此明確，

留出空白作為畫面的光影，看來
有獨特的看法，所以在不影響學
業的情況下，練畫一些水墨畫參
加全縣的美術比賽，果然得到好
成績！」天啊！不經意的作怪竟
然引發老師的注意，何況縣級比
賽得獎談何容易。也因為這樣的
機遇，我開始注意美術課的各種
資訊，並得到老師看來對我有些
寄望的教導。

▌ 尋覓意興

　　短短三個月，我除了課業上
力求不墜外，竟然對美術產生了
濃厚的興趣，不知是哪來的機緣，

早年蔣青融與學生遊梅山公園。右起黃光男、蔣青融、呂金雄、顏逢郎。

有事沒事就會去找蔣老師。事實上，當時的他正努力準備美術老師的資歷
考，卻一面讀書一面教學生，並說：「學美術不只是畫畫，也得在學問增強，
並且廣納創作資源，才能畫出感人的畫。」當時並不清楚這些道理，只覺
得能畫得比別人好看，可以參加展覽就是最好的成績。

　　蔣老師看在眼裡，但他發覺我用粗紙或牛皮紙練習國畫，甚覺奇怪說，
國畫要用宣紙或棉紙畫，我當然也知道一些工具的準備，卻因家徒四壁，
如何向老師說明困擾呢？尤其父母親原本就不讓我讀書，若要學畫，恐怕
更有雷霆之怒。

　　透過別的老師的描述，以及同學的告知，蔣老師才知道我是個丙級平民
家庭的老大，本是要在田裡求生的孩子，能到縣中就學已是經過親戚的協助
與力保，在週末或假日都得到承租的農田協助農事，這是學校及同學都知道
的事。在這種情況下，蔣老師似有所感，除了送我紙筆墨硯外，又將他吃不

蔣青融與學生合影。前排右起顏逢郎、董英明、黃光男、呂金雄，後排右起蘇金松、徐自風、蔣青融、楊作福。

完的糧票相贈。我的父母感激萬分，乃至於不再阻撓我偶而學畫的事。

　　一天蔣老師和同學騎車到我家，母親和我都嚇了一跳，在鄉下的竹林山腰上，家是竹竿編土茅屋，與養豬處共住。又逢中餐時間，怎麼辦呢，鄉下人對老師有一份尊貴的敬意，老師見狀說：「沒關係，喝水就好了！」即時，母親想起有五個要孵小雞的儲蛋作為午餐，並以番薯簽飯招待，如此寒酸，蔣老師卻說：「真好，鄉裡風香氣純，好，好！」老師明知我靦腆萬分，卻仍能在同學面前為我打氣。經過這事例後，或許促成我日後更堅定投入藝術之途。

　　想到環境艱難，又思索我真的可以學畫嗎？除了小時候喜歡看祖母編竹簍子，小學時被叫去畫壁報，至多只在鳳山戲院看人畫明星廣告，羨慕他們能畫出照片上的眼神隨人移動，神奇卻不知所以，一連串的疑問都被蔣老師一一解答，他說：「你們家的人一臉清氣，你又能忍苦求學，畫畫

有何難，它也是一門學問啊！」接著受到他的鼓勵與協助，並為我找到工讀的機會。

　　由於有了勤奮習畫的機會，會從習作中撿出較完整的畫作請老師教導，蔣老師並不會直接批評畫作的好壞，而是間接提到古人畫畫的主張，以印證水墨畫境的要求在於筆墨間流露的畫意，亦即「寫意」文氣的展現。這些道理在一個初學者是無法感受到，因此茫然相視，蔣老師靜默不語，有一天要我參加一個畫家的集會，後來才知道是在台灣南部書畫界組成的「海天畫會」，成員都已是很有成就的藝術家，真是一堂俊彥，是藝術界的耆老與先驅。

　　蔣老師要我參觀這些名家畫作，因為當時我只是個十五歲的初中畢業生，如何請教名山，雖然日後較有機會參觀這個書畫會的雅集，除大開眼界外，對自己的繪畫成績並沒有長進多少。蔣老師說：「先分辨別人繪畫的特色，再學他人的主論，加上多請教前輩的專長，或許可以體悟一些心得！」這時才略為明白藝術之作是一項心智與情思交織的事業，哪有一蹴可成的便宜事。

　　在似乎停滯不前時，蔣老師仍熱心引導。他說：「光男，你的筆力與墨色保持著一份特殊的留白，就是寫意畫，不落俗氣的先端，可再練習些！」我是不知道怎麼畫才有「意到筆不到」的畫面，為何老師如此解讀呢？這又是一次鼓勵與打氣。

▌傳道解惑

　　一兩年後我已在屏東師範就學，因此到小港初中請教蔣老師國畫之事相對減少。或許應該這樣說，我在屏師的白雪痕老師是新華藝專畢業的，而且也熱心教學，他知道我在初中時受到蔣老師的啟蒙與協助，特別提醒我蔣青融的畫作與學養更在一般畫家之上，要我把握機會向他學。

　　就再次前往蔣老師住處時，老師依然講述繪畫藝術的發展，他說：「國畫的表現，除了技巧外，必須要有內容，內容包括知識與學理，我在淡水時曾求教過陳定山、杜元載、馬壽華等先生，他們的見解是臨古畫、讀古書、寫好字，這是國畫進階的步驟！」當然，這樣的提示是個理想，也是一種教學的方法，

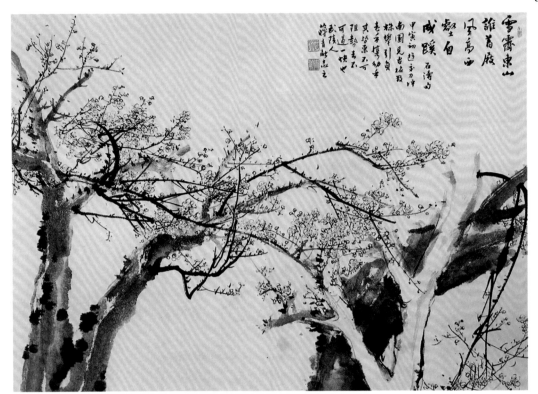

蔣青融　雪霽東山　1974　水墨紙本　105×125cm

但他卻不叫我臨他的畫，至多要我翻翻芥子園畫譜的構圖，改變一下畫面，並說：「它只是參考，重點是在畫面你要畫什麼，合不合道理！」因為成天在農田工作，我對於稻禾、菜果等木本植物瞭若指掌。日後我選擇花鳥畫類項，可能與生活環境有直接的關係。

　　經過多次的實驗與體悟，蔣老師注重筆力與墨色，有如打拳盤腿、氣貫勢盛，力道十足，他說：「書畫同源：即是運筆用墨的方法，有永字八法、有蠶頭燕尾、有力透紙背的講究與效果！下次你得要練練魏碑，才能在用筆上得千鈞之力！」這是一項終生挑戰的工作，我銜命喃喃應諾。

　　有了這項學習國畫的方法，又有畫會雅集的學習，加上墨林藝苑同學的鼓勵，在國畫的練習上是有較多的機會，加上在屏師對於水彩畫的學習，我的畫似乎與一般的臨稿畫境稍有不同。蔣老師看著我畫一張水鳥與水仙花的畫作說：「你這張畫有些新意，我幫你題個字，可以參加全國第五屆美展！」我不知所以，並沒有想過參加全國性的畫展，以我一個師範二年級生的資歷參展，豈有入選的可能？但蔣老師卻為我裝裱付資，寄到台北

徵件處，並說：「參展可以了解畫壇上的動向，是否入選也要造化與工夫啊！」

我入選全國第五屆美展之後，陸續參加大小型的展覽，成績尚得獎勵，不過我似乎陷在一種傳統與現代美術發展的矛盾中，對於逸筆草草無以純熟，而以面塊為主的水彩畫亦多有缺失，進退之間，對於當畫家似乎也有些遲疑，惟受到蔣老師的激勵：「你雖然沒有達到順暢的喜悅，但多少同學有你這樣的機會與環境，你不知道業精於勤的道理嗎？」經他這樣一說，想起他對於較頑皮的學生或發生問題的同事，都能對症下藥、排除困難，直覺到老師一定發現我將師範畢業，將面臨負擔家計的重擔，而對於被反對的畫畫環境，該如何說呢！

1962 年蔣老師寄興的繪畫題材——梅花盛開嘉義梅山，在學生觀賞之餘，感悟至深，毅然在當年暑假請調梅山初中任教，並致信給我。雖來不及送別蔣老師赴梅山壯舉，但同學說老師一切安好，很滿意山城遍地梅林飄香。蔣老師寄興梅魂，當是一件美妙的好事。

做為他的學生甚為了解其心情變化，尤其在鳳山時，因蔣老師教學認真，熱心為人解決問題，以致鄰近城邑畫友聞名而來，老師雖未結婚，卻也在生活上遭遇干擾，與他想追求藝術創作的理想相距甚遠，所以在幾次梅山行之後決定調職梅山，借此與梅山樹林共處，過簡樸的生活。

▌藝境建造

初居梅山一切新奇，學生及朋友均希望蔣老師能成家立業。成家是結婚，在高雄期間，很多人為他介紹對象，卻都無緣於婚姻；立業是實現老師作畫的理想，就是寄情於梅花的藝術創作，這一動機來自人性自處，或說效法古人高士隱居山林的作為，不論是陶淵明的桃花源，或是林逋西湖孤山植梅養鶴，蔣青融的心靈選擇了與梅林相依，是志節宣示，也是新生的契機。

當時我仍在學校服務，正戮力提倡蔣老師的美學教育。有一天他突然來電，興沖沖地告訴我他找到終身伴侶了，是梅山朋友介紹的，這位姑娘住在梅山嶺谷內，是位樸實的好女孩，尤其是第一次約會就有三笑詩情，不日即將結婚，要我到梅山一趟。老師找到美嬌娘當師母，值得慶賀，但為何那麼急呢？我不

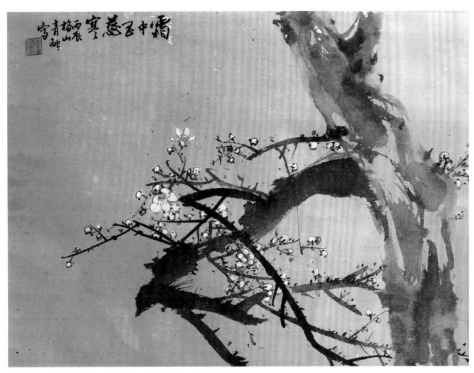

蔣青融　霜中玉蕊寒　1976　水墨紙本　44×58.5cm

便問問情況，老師說：「你知道唐伯虎追秋香有三笑姻緣吧！當天認識問她叫什麼名字，她笑而不答，再問妳家那裡啊！也低頭微笑，最後又請問可以一同看電影嗎？她羞赧一笑，如此巧合，想起唐寅故事，就決定婚事了！」哦！原來老師是這樣決定終身大事的。

　　大家忙一陣子。有一天又接到老師訊息，說：「光男，你可以來一下梅山嗎？我想帶師母到高雄走走！」這當然是一件美事，我與藝專的同學葉竹盛等人來到梅山，老師支開其他同學獨留我談話，初以為老師的經濟有問題，後來才知道師母可能生病了，不喜歡說話，這是老師為家庭操心的開始。之後始終不見老師再提起師母的事，只知道二個孩子相繼出生。直到我應聘到師專服務，較有時間到梅山向老師請教畫梅的進度，也希望他的畫在高雄展出時，老師幽幽地說：「師母是生病了，整天躺在床上，我得處理她的生活起居，畫畫之事只好延後了！」蔣老師似有難言之隱，他告訴我師母娘家有意接她回去養病，但老師認為這是上蒼的安排，他應該照顧她到老。

　　要上課又得照顧家庭，蔣老師真是蠟燭兩頭燒，孩子小、妻子病，又

須上班的情況，或許使他更體會梅花精神傲雪凌霜，屹立不搖的心志。就在這段時期，他的繪畫藝術與教學成果達到更高的境界。尤其他在畫展出版的《孤山心吟》一書，說盡了他的抱負與胸襟。蔣青融的梅花畫作已是「天人合發、應手而得」的境界。

▍ 梅心入畫

蔣老師畫梅來自心性自發，也以此自況，非得梅花寄興不可。實際上是他顛簸流離故土，又情意滿懷，論古談今無不正氣凜然，而四君子畫中，獨重梅性耐寒且歷經寒霜雪後仍然飄香致遠，有君子自愛愛人之芬芳待世。

這一份自信與期許，梅心我心，我心梅心的交流，成為君子自處之道，在學理上，效法古人愛梅的精神，尤其畫家的詠梅詩更能傳達他與之相契的想法，〈山園小梅〉中的「疏影橫斜水清淺，暗香浮動月黃昏」正是賞梅的時刻，而蘇東坡的梅詩「春來幽谷水潺潺，的皪梅花草棘間。一夜東風吹石裂，半隨飛雪度關山。」的文詞，更不在實景之前，而是寄興於人生的際遇裡。

「蔣式梅花」是時人所取，雖只是蔣老師畫梅的風采，確是不同凡響的新墨境。古人的梅花道人、王元章、楊補之或清初八怪都有梅題畫作，尤其楊補之的《梅花喜神譜》自宋代傳世，一百種出枝節畫法，與布局穿枝都有明確的解析，又以元代王冕的梅花萬玉為形容，更促發蔣青融的深切鑽研，諸此畫跡與畫論到《芥子園畫譜》所列便成為公式章法，學之則滯，棄之則空。有了這項體驗與自覺，這是他隱居梅山的動機，即所謂「不學元章與補之，庭前老幹是吾師」的原由。這也是視覺美學的觀察、心靈情思的活化，即一般畫境所說的「寫生」法。生於心，現於筆，所以他的梅花生枝結蕊在層次分明中仰俯起臥，或半開全放自然有風情，他的老幹如鐵骨生苔，而新幹則如打草驚蛇，蜿曲造勢，嫩枝則迎先向上，充滿活力與自然。

蔣老師作畫，站立運氣，思緒層次與墨色相襯，與筆力相合，有如打拳運氣，隨境心揚。他說：「書畫一體，都是中國文化的精神表現。作為一個學藝者，是文化的整體，也得在學識上有深厚的基礎，才能在自己的專長上立足」，因此之

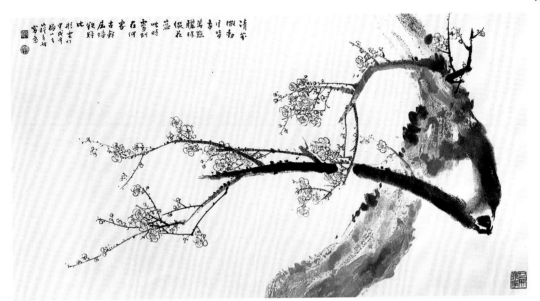

蔣青融　清芬微動　1994　水墨紙本　63.5×115.5cm

故，看他讀古書，交文友，除了前輩畫家外，對於有新看法、新創作的年輕人也鼓勵有加。蔣老師對家庭、學生、社會的無私奉獻成為藝壇一大盛事，而這些作為正是藝術家真性情、真奉獻，正如國學大師錢穆所說：「人心與生俱來，其大原出自天，即性。故人文修養之終極造詣，則達於天人之合一。」

▋ 藝壇鐸聲

　　蔣青融生於戰亂時期，既然在台灣安家立命，便有他鄉即故鄉的胸臆，從事藝術教育從人本開始，以藝術為經，以倫理為緯，經緯相織促發教育者寄情的視覺美感，包括他常為頑劣學生開導，幫助弱勢學生，獎勵優秀人才，實則上是位良師，所開拓社會積極面，有良師興國的天責與使命。

　　自身學養與藝術造詣，在 20 世紀中國水墨畫中有獨創之風格，以梅花為題材，以文人畫觀點修習中國文化的精華，借此教育學生，並提倡書畫同源的繪畫美學。隱居梅山近半世紀，日夜以老梅新枝照面，觀察生態、生意與生機，活化當代水墨畫創作思維，彰顯中國畫中氣韻生動的本質。

　　綜觀他一生的求藝與教學，熱情洋溢，卻是獨善其身而後兼善天下，譬如獨鳥盤空、睥睨寰宇、再造新境。作為學生的我，感念其如父母的恩情，從窮鄉僻壤的鄉下，鼓勵栽培我為社會國家盡力，亦得在藝壇上再承教誨、衣缽真傳。

1952 年，郭柏川在成大宿舍的畫室中留影。

郭柏川的現代美術觀

美術教育的推展者

郭柏川（1901–1974）

　　幾次的機會，在台南文藝活動中巧遇郭柏川（1901-1974）教授，在仰之彌高的心情下，得到一股溫馨指導，或說曾在評審場合之暇與之談到繪畫藝術的種種。當時雖知他在成功大學建築系任教，並略微知道他是名滿當代的前輩畫家。但事實上，進一步瞻仰他的畫作，則是在我任職台北市立美術館時，尤其後來認識了他的女兒郭為美教授，以及專題收集他的老師郭柏川畫作的葉榮嘉時，才更了解當年郭柏川的藝術理念與創作表現的意涵。

　　郭柏川與馬電飛均在成大任教，也常聯袂出席藝文評審活動，二位長者煦煦然的熱情，更使人感覺藝術家的性情與獨到的見地，是那麼地睿智與親和，

甚至講出肺腑之言的立論，常常使我們一群初出茅廬的學習者欽羨不已。

█ 自信與信任

　　早在台灣藝壇名傳遐邇的郭柏川，除了自身藝術創作不輟，並在課堂傳習藝術美學外，同時教導有志於藝術的工作者，並設立嚴謹的學習規範，尤其在南台灣地區更是桃李競秀。曾有幾位學長談到他的教學主張，都說身教言教，在靜穆中體會藝術美是一個生命體，也是一項社會美學的濃縮，

1958 年，郭柏川（前排中）在畫室與學生合影。

因而他以信任與自信作為教學的第一課。

　　所謂信任，就是對學生的情思、主張與看法都予以尊重，並提示繪畫創作在於個人的才能與學養，有志向學者均受到其嚴謹督促，既放任又鼓勵，以藝術為美的人生寄寓；自信則是自我肯定與實現的歷程，不受外界無謂干擾。當年曾請教李朝進學長，出自藝專的學院技法，為何能轉化為現代性的三度空間，甚而四度空間的表現，他明白說到他的啟蒙教授郭柏川在素描課時曾說：「素描不只是輪廓線的準確，它是面與面之間所構成的容積，換言之，在一張平面的紙面，作業上應有立體多層的含量，使之成為一個整體的畫面。」

　　對於這一觀念我一時無法理解，後來在與郭柏川晤談時，請教如何在平面紙上可有容量立體的感受，他沒有直接回答，卻說：「畫畫有如蓋房屋，室外室內空間的延伸，除了生活起居之用外，它的式樣中的長短、層次、高低、上下都應有一定的比例、功能與形式，其中建築者、擁有者的需要與理想，不正告訴我們每座建築都各有功能與性格嗎？否則東倒西歪、紊亂不明，豈有美感可言！」當時晤談時間不多，一時間仍無法體會他所說的「美的容量」或說是「藝術的三度空間」，乃至日後從事美術館行政工作後，研究涉獵台灣早期名畫家作品較多了，對於各個名作的了解較能分辨出不同風格，各畫家的美學理念與創作主張也都能多少了解。

▎張眼望遠

　　郭柏川是位教學嚴謹，具時代觀與國際觀的藝術創作大師，自有其看法與堅持，除了給予學生或友朋一份豐盛的美術教育外，他的文化體現，不僅受日據時代的名師教導或啟發，如東京藝大的西洋畫傳遞者，黑田清輝所承受的如巴黎印象畫法或後印象畫大師魯奧等人的黑邊定勢，以及他的老師岡田三郎助所訂定的課程。由學院專業訓練中，便能理解當年負笈在東藝大的學生們，在既定的課程中所遵循的規矩，也是當年藝術教育的共同趨勢，就是基礎訓練中的造型描繪能力，諸如速寫、素描作為如文學

郭柏川　自畫像　1954　油彩宣紙　30×26.7cm　藝術家家族收藏

創作前的文字訓練，在繪畫課程中的西洋畫法，儘管有來自西方學院主義的寫實能力到學院自 19 世紀之後的外景描繪，仍有一套學習或遵循的歷程。

郭柏川在這種氛圍下，學自西方繪畫學理中，是項初習的必要課程，也因為這項「必要」具有傳習方法與規範，他所能感應的是繪畫創作的倫常，或說美學倫理的程序，是項可讀可知可感的有機藝術。在此進一步談及「知覺」是每一位藝術學習者的初階工作，也是日後創作的感應工作，正如 H. Read 說：「藝術是感情的經濟學，它是一種孕育著美好造型的情緒。」當感情入理時，所表現的對象就是作者獨有的見解與洞悉事物本質的能力。

談到這些，無非是在藝術品創作時，理解作者是否在環境現場與社會價值間有明確的觀察與表現。換言之，繪畫藝術是人類心靈寄寓與自我觀照中的情思明鏡，可以反映作者的學養與創意的層次。郭柏川的作品絕非只是自我實現理想的部分，而是時代與環境交合後的淬鍊結晶，以及人格投射的全體。他說：「規矩之外，要在畫品上看看是否有理想的表現，在物品中投入認識的情感，再訂定出時空容度與結構，才是一個藝術工作者的責任。」他將繪畫創作視為一種藝術家的責任，其中所觸及的思想、情感，成就作品的內容自不在話下，而我能體會出他炯炯神采注視窗外的景物時，

是否正在構思一幅燦爛的畫作呢！

　　此刻，使人想到中國文人畫的詮釋者，如陳師曾在《文人畫的價值》一書提到：「文人畫是思想、學問、才華與個性的結合」，藝術家的學養應是藝術創作的靈魂，也是他的社會責任，在郭柏川和煦的言談上，可深深感受到他繪畫藝術不僅是筆墨的問題（技巧），而是情思寄託在物象上的精神領域。而西方藝術評論家席勒也談藝術家應該有兩種特性：「其一，他應該高於現實；其二他應該停留在感性世界的範圍內，二者結為一體時，便能產生審美的藝術。」在在說明繪畫藝術是在於宇宙之間的自然現象，也是情思依附的理想園地，藝術家洞悉其中美感要素，才能創作出感人的作品。

　　這或許就是郭教授要藝術工作者傾心挹注的心靈工作。蓋藝術本質就是創作，也是一項生命圖像的再生，既是來自宇宙現象，有其長存的軌道與更替，又是人為寄託的情思符號，遠則如宗教的信仰，導正人性共感共存的互動，或選擇生命最有益的功能，在藝術工作的見解上重擬更完善的形象。就繪畫而言，作品除了視覺形式的製作，更導入創作者的美學思考，使它的內涵融化在人我之間，或成就了可讀可歌的詩篇，甚至在其形式布局中有了節奏與對應，正是哥德對藝術天才的看法：「對於天才的第一個也是最後一個要求，就是熱愛真理。」那麼，真理在郭柏川的創作中或許隱住了燦爛的光體，而傳習者的描述：「對於習畫，他都是直接點出，講解得很詳細，由調子的統一到整體的感覺，都需要有其從屬關係」，換言之，他的創作理念求取「真理」的美學觀，把自己放在他認為安穩篤定的「美景」，其中的人情、思考與理想都得到相輔相成的位置，是項結構體，也是傳達人性的知識符碼。

▌暮然回首

　　幾近哲思的主張，一則是時代與環境所影響的必然。郭教授自台灣到日本接受的是明治維新後的西方藝術教育，卻又留著日本文化的形貌，在

郭柏川　故宮　1939　油彩畫布　53.5×65cm　私人藏

新舊文化互為彰顯，或有文化互為表裡的比較，甚至在戰爭消長中，志為藝術家必有繁複的衝擊與思考；二則是尋求藝術美的恆常與自我認知的美學觀點，正如康德說的「藝術是沒有規律又合乎規律，沒有意圖又合乎意圖」的內在抒情與傳達社會意識的現象。

如此的才能與睿智，當他抵達具有數千年古老文化的中國，尤其在北京古城所感受的人文氛圍，當有深切的生活體驗，加上日本東藝大的學習，在文化互為表裡與生活遇合時，郭柏川的藝術研究與創作當然有別於其他台灣前輩畫家的風格，或者說當年在北京跋履的前輩台籍畫家，諸如王悅之臨風履地的經驗，很自然喚起家鄉情感，而這一際遇正好可以在藝術家的創作心理撥起陣陣漣漪。郭柏川在北京十年，是觀察與研究，是教學與創作。那麼，他是否也在西學東進或東學西化的運動中，有更多的體悟呢？

答案明確而肯定，諸如他與梅原龍三郎的相處，雖然師門同儕，但梅

氏更接近後印象畫派的東方形質，在簡直筆觸中，梅氏以東方精神為底蘊的美學表現，在野獸筆法與日本文化中的南畫（文人畫）造境，影響郭柏川的視野與省思。那麼，郭柏川如何在國際美術思潮中奠定更具中國文化精神的畫作？其中也受到當時畫壇主張以西潤中或取聚東方文化特質的畫家的啟發，如徐悲鴻、林風眠、劉海粟等藝術教育的主張，即有「經驗即為藝術」的思路，將中西繪畫美學的要素，作一整理與再生的依據。而這個依據就是文化體的內容與視覺造景的選擇，都有其時代性與環境性的特徵，並融入畫家個性的特質，正是美學家泰納所説的「時代、環境與種性」是藝術創作的基本要素。

　　這項理念不全在每位藝術工作者身上，而郭教授卻在創作的過程有了深切的體驗，包括他承繼的學理及諸名家的啟發，使他一直在思索創作風格的定位與價值。以基礎素描或寫實風尚必能發揮形質的完整性，這項是藝術學院教育的必然條件，但他毅然朝向新思潮新風格方向前進，也因為「苟日新、日日新、又日新」的創意性格，他在北京或大陸期間很明確地了解泰納所揭櫫的藝術創作元素，並提出他在西方與東方之間的融入與新象，作為藝術美的詮釋，使作品達到理想的境地。因此他常提到「我常強調所謂繪畫必須具三種特性，那就是時代性、民族性及自我性，三者缺其一，藝術的價值也就打了折扣……」（劉國松文稿）。當思惟轉化為行動時，民族性與環境性幾乎同義。

　　我要強調的是，曾與他談到以宣、棉紙取代畫布來創作油畫，是否有較強調的主張，他沒有直接回答，卻緩緩地表示：「中國水墨畫中的文人畫風，可以簡筆點染，卻能表現雋永情境，儘管題材不變，其意象表現卻如書法造境於畫面各自抒發心情……。」或許不言而明的這項油畫新境，有諸多他的嘗試與創意，也正是他説的民族性的啟發，當年在北京活躍的水墨畫家，除了徐悲鴻外，尚有齊白石、李苦禪或張書旂、吳昌碩、任伯年的影響，尤其昔日師友王爾昌曾是郭柏川的學生，他常聽郭教授提起：「文人畫是有民族性的畫，在畫面簡潔有力，而且詩情詞意融入畫面，有畫家

郭柏川　蘋果與花布　1946　油彩宣紙　37×50cm　私人藏

學養寄情隱喻，或作為抒發心志的寓喻。這些繪畫結構情思澎湃，也從此在畫作上力主自己獨特的表現方法，其中最重要的象徵就是民族性格所凸顯的繪畫藝術……。」

　　在宣紙上創作油畫，是素材改變，卻也是郭柏川力求民族性的一份認知，更是受到中國繪畫中的筆簡形具，如「外師造化，中得心源」的影響。就郭柏川創作意念而言，有別於他在東藝大諸學長或師長的表現，的確有梅原龍三郎日本文化美的啟示，而具東方文化特色的風格，更可明確地說他的畫具有文人畫的特質，包括文人畫的品格修為，在他的一生中，教學作畫一貫主張「倫理」與「品味」的實踐。

　　在身教言教中，大幅巨作並不在畫幅尺寸的大小，而在境界的寬闊，更明白地說：畫面所呈現的是人格的投入與時空所賦予的社會溫度。從景象的安置、色彩的調配，在個人風格建立一種與現實物象保持一定的距離，換句話說，他在創作時的心情是萬物齊一，萬物即是心象，是以第三者的

技法或抽離私人主觀，從事繪
畫藝術的創作。

▎畫心畫情

　　若研究者詳實欣賞其作
品，應可體悟郭柏川創作因子
上的結構：第一件特徵有文人
畫簡約與意象，不論是風景或
靜物，尤其是後者水果、盤魚
或魚蝦，似乎在強調「畫就
畫」，而不是物象的外形，這
也是他寄情的主要對象；第二
件特徵則應用筆墨、線條書寫
畫作，有「逸筆草草」的飽和
意象；第三件特徵則是宣紙畫
油畫的特點，油料被紙吸收時
會降低彩度與明度，促使色感

郭柏川　台南孔廟大成殿　1954　油彩宣紙　33.5×23.5cm

澄淨平和，甚至接近墨分五彩（濃淡乾溼白）的效果，包括畫面筆觸肌
理也有毛筆點染皴擦的效果，關於這一點，是應用宣紙的特質，還是他
在創作有意歸位為東方美感的低限色彩明度的凸顯？由此推論，郭柏川
的東方美學建立在水墨畫衍生的特性，與當時名家的創作大異其趣，雖
也融入其他畫家的技法，但「一件藝術作品的構圖，並不總是清晰易
見的；它可能只是一些不按規則置放的物體之間的奇妙平衡感」（H.
Read 語），我總是如此看到郭教授在題材上的擺設是水墨畫加滲的美
學。

　　事實上，四、五十年前見到郭柏川的畫，就被他畫作所顯現的時代
性與現代感所感動，在極為穩定的結構、流暢的筆觸，以及略帶意象的

郭柏川　荔枝　1969　油彩宣紙　33.5×40cm

形式與個人風格明顯的作品中，看到「現代畫」的精神。在另一次評審活動相遇時，他直接問我：「少年仔！你能告訴我現代藝術是什麼嗎？」我一時語塞，他又說：「新潮藝術又是什麼！」顯然他陷入思考的情境裡，是一位一直在追求新意境、新美學的創作者。

　　他藝術創作上的成就與提攜後輩的真切，除了課堂外，參加繪畫社團一如「赤島社」、「光風會」的觀摩創作，以及他成立「台南美術研究會」（至今仍然興旺），在在盡己之力為社會美學提供心力。大畫家的使命感與能量，深受各界推崇。猶記 2016 年底時中華文化總會為郭柏川舉辦傳燈展，這位和藹可親又極鼓勵後學的教授，他的容貌浮現眼前、令人思念，特為記之。

來自南部的彩光
劉啟祥訂定的三才合一論
（1910－1998）

約 1980 年，劉啟祥在高雄市大樹鄉小坪頂鄉居散步。
（攝影：孫嘉陽；圖版提供：藝術家出版社）

▌折射文化

　　台灣藝術的發展，呈現了多元文化與社會發展的軌跡，其中的西洋繪畫諸多論者都認為是由日據時代的日本畫家學自西歐，尤其是法國巴黎畫風所傳達的繪畫思想，包括在形質以印象畫派或當時的現代繪畫為主軸，其所影響台灣畫家的，便是促發台灣早期名家的畫風，即所謂的折射文化。台灣畫家的西洋畫，來自日本畫壇的影響，亦即法國文化被日籍畫家學習後再教導台灣畫家的情狀，謂之

「折射文化」的風格。

關於此論已得到諸學者的闡述與繪畫風格的比較，所呈現於畫面的，台灣的早期（即日據時代）西畫作品，大致是「外光」畫法的再現，即是印象畫派影響下的畫風。既不是來自法國印象畫風，也不似日本畫作（略微相似）的形質，我認為是台灣風格的西洋繪畫，甚至成為台灣繪畫藝術的主軸。

但這也不能一概而論，至少在日據時代，仍然有不少畫家，千里負笈到巴黎一窺藝術堂奧，如顏水龍、劉啟祥或楊三郎等名家，到世界藝術之都的巴黎習畫，並印證在日本學習的種種美學理念。雖然他們在旅法期間所研習的畫境，仍然是中規中矩的古典畫法，但趨向於「現代性」的畫風與地方性的文化特質，都可在畫面得其精髓。在這裡我們假設這些畫家已然了解西方繪畫的發展，隨著資訊發達（或親炙他鄉文化）與社會變化，繪畫的古典（即學院）畫法，應可提注畫家對於美學的體驗與抒發，即所謂：「藝術者，乃存於時代、環境與種性的表現。」20 世紀初的社會發展即是民主意識的形成，對於存在於種性的個人見解是被尊敬與重視的，其所影響的藝術創作，呈現出多元的詮釋方法，亦即現代性在於個性的抒發，「因為畫家是社會的敏感天線」（李渝語）。

▌現代思潮

現代性是現代主義繪畫的靈魂，若研究台灣早期西洋畫家，我們不但要了解他們在創作過程的經歷與故事，更要明白他們對於畫作所提注的美學感應，才能更精確反映他們對於台灣畫壇的影響與貢獻。雖然說人沒有完全完美的，藝術創作也是一樣，但對於一位肯用心且熱心的畫家，藝術品就是他的生命，也是他的孩子，在此我們可以一目了然地知道台灣前輩畫家——劉啟祥（1910-1998），畫壇上積極的藝術創作者與教育者，則應該被列為前述情況。

就在 1963 年之後，我第一次參觀台灣南部大型的畫會展——南部展的

會場，得到了陳瑞福老師的介紹，得以認識前輩名家劉啟祥，他不只是南部展的創會會長，也是繼續以此項活動作為推展繪畫藝術創作的人。在場的尚有林天瑞、詹浮雲、張啟華諸位先生，也是該會的西畫名家。惟陳瑞福知我有事請教劉啟祥先生，便請他在休息室接見。我虔誠又惶恐地自我介紹，並就存在心中的疑惑請求教導。

我提出西洋畫與國畫（水墨畫）的學習方法有何不同，他看著遠方徐徐地說：「繪畫原本沒有什麼不同，在畫境的追求是一樣的，只是表現方法有差異而已，中國畫的方法來自書寫與墨色，西洋畫則是色彩與造型，都需要勤練，而且要多畫、多看、多想。」停頓一下，面對陳瑞福說：「這個尬仔兄有問題，你可以鼓勵他，他不是你的學弟嗎？」是的，陳瑞福是我在屏師的前幾屆學長。師範生很注重倫理，也很誠懇提攜學弟們。陳瑞福笑笑說：「是啦！不過他畫國畫，我畫西洋畫，還是有些技法上的不同，但對於速寫大致上沒有兩樣，劉先生，我來督促他多練習速寫吧！」

「是啦！是啦！」劉啟祥和藹地對我笑笑。

這只是第一次請教，之後我知道他在小坪頂的畫室常有活動，也有學生在畫室習畫，並定期有欣賞茶會，可惜我並沒有機會參加，尤其在懵懵懂懂的年紀，雖然對繪畫有興趣，但在實質學習上只有校內的白雪痕、池振周兩位老師，一位教國畫，一位教西畫。事實上對我們初學者來說，他兩位對於喜歡美術的同學都很熱心教導，但在學理及表現技法上並沒有要求我們進一步的理解，因為他們的任務是美術教育認識與教材教法，也沒有時間可以探求學理。所以我在學長的影響下，如何以「輪廓」明確為第一要務，其中國畫筆線練習的「一筆畫」為最好的技法。

追求真實

影響所及，如何把繪畫對象描繪的「唯妙唯肖」是評比為佳的標準。有了這種先入為主的觀念，當時年少輕狂，看別人的繪畫，不論是國畫或是西畫，若沒有明確「形象」或「極像」都被質疑他在畫什麼？所以當我

劉啟祥　成熟　1983　油彩畫布　60.5×72.5cm

們參觀各個畫會所徵求而入選的作品，尤其西畫有一片模糊或輪廓不明確的畫作，都不知所以地放棄欣賞。有一回再次看到南部展年度展出徵件作品與會員展時，這項疑問一直在心中擴大，剛巧又看到畫家劉啟祥正在展場，就趨前請教繪畫的表現，何者為優，何者為是。他專注地看著我沉默了不少時間，我以為他正覺得我這個小孩如此無知而不願回答時，卻正色地要我坐下來聽他的看法。

　　他說：「你知道什麼是造型嗎？或者知道造境嗎？」我尷尬地不知所措，只回答：「不是都要把形象畫出來嗎？我在學校的老師沒有要求造型與造境，只說再把對象（石膏像）畫清楚！」他笑笑地說明，那是第一步，第二步、第三步呢？

　　他說：「造型的意義，已從寫實的對象抽離出形式加以組合，包括點線面與色彩的重組；而造境則是畫面完善地表現各個形式的生命與鑑賞力，尤其鑑賞是知識與經驗的陳述！」哦！當時只是點頭如搗蒜，似懂非懂實在是不太懂他在說什麼。直到進入藝專之後，看了更多的學理與專業的訓練，才略有一些領略，繪畫之於藝術，就是作者之於情思，我看不懂他的畫而提出問題時，得到他不吝之教，真是感激。

　　對於這個問題，我在看書之餘，也請教陳瑞福學長，因為他一直是劉老師最信任的人，陳瑞福說：「沒有那麼嚴重啦！第一個問題是功夫未到，第二個是鐵杵磨成針要有一定的程序與理解。」這樣的對答，好奇的我，開始在技法練習之餘，也尋求繪畫美學可能的啟示文字。猶記《藝術概論》（虞君質著）、《色彩學》（莫大元著）、《中國畫論類編》（華正書局出版），以及《設計的色彩計畫》（大智浩著）、《美術心理學》（王秀雄著）、《超現實主義》等大陸書局出版的系列叢書，讀書不一而足，是項永不停止的工作，需要繼續探索。

　　這一啟示的課業後，比較了解繪畫美學不在於畫面的像與不像，或說它在意是如何表現出自己的想法。我又提到表現的問題，劉老師很具體地說：「表現就是自己的風格，主張與技法，有別於他人的看法，但並不是閉鎖式的自我陶醉，而是在主觀後的客觀，才能有一定的審美機會，否則只有自己高興而無法傳達情思的寄託，藝術品不成了習慣性的口號嗎？」他一面說一面舉出坊間很多的廣告圖像，或作為包裝紙的圖案，是人人都可明白的通俗圖形，但卻失去了個人的主張與表現。

▎繪畫美感

　　這樣回答，似乎更接近看懂他的創作，也更能理解繪畫藝術在作者美學上的素養與主張。他說：「畫就畫，不是在畫物象的名稱與形象，而是透過自己的眼睛與知識組合成的畫境，也就是畫境的造型，必須經過設計安排其位置。在畫面要有適當的比例、對稱或統合的能力，才能使畫面安穩與活

潑。」如此說來，劉啟祥平日沉默不語，但對於我的提問卻有諸多的提示。

由於初識繪畫藝術領域，雖有劉啟祥和藹的指點，有些不解的地方實在不容易啟口，但在日後的接觸中，我不禁又問起他的畫作，看來渾厚有力，在筆觸上很具千鈞之力的觸感，看來是具有超越實景的形象，卻還題名為阿里山、太魯閣或玉山的畫作，甚至是人物或靜物的名稱，不禁又透過陳瑞福的問答說：「老先生的想法是在畫質上鑲嵌情思的力量，也是繪畫結構的基本要求，亦即是情思寄情後的整體吧！」當然藝術工作豈能一語全知，在探索求知中，更明白了畫家的創作，多少有隱喻，也有不可言喻的直

上圖：
劉啟祥 旗后 1960 油彩畫布
38×45cm

下圖：
劉啟祥 太魯閣峽谷 1972 油彩畫布
117×73cm

劉啟祥　畫室　1939　油彩畫布　162×130cm　二科會入選作品

覺，對於劉啟祥的畫作，或者可以層層剝開那一團迷情寄興，方能打開畫作的美學主張。

　　自 1963-1983 年的二十年間，看到一位熱心藝術教育的長者，他為南部展的事務奔波加持，尋找有心於藝術教育的晚輩，我對他各項藝術教育的推展工作，知之行之的精神所感動，也想能為南部展盡些力量，可惜我以國畫為主調，當若得南部展為會員則無上光榮，也因此在數年後，開始有國畫部，我也成為會員，積極參與劉啟祥推廣美術教育的行列。

▌投身教育

　　説到這裡，或者需要了解為何他離開台南老家柳營祖居而遷居到高雄的小坪頂。新居為丘陵農地，與他力求寧靜致遠的心境吻合，也成為他為南部地區推展藝術教育的基地。在此不及研究他的門生有多少，卻能知道他的繪畫藝術的造詣，與他的美學推廣，促發了南部地區的藝壇光芒，而再傳弟子的承繼，以美學為素養，人生美滿的藝術生活，正隨著時代、環境的變易而前進。而他一手推展的「南部展」正是一個亮麗的指標，在藝術文化的成長中，對於藝壇貢獻良多。

劉啟祥　紅衣　1933　油彩畫布　91×73cm　法國秋季沙龍入選作品

1987 年，我任職台北市立美術館，更明白台灣美術的發展空間，以及傑出的藝術家，劉啟祥的作品成為美術館典藏的對象。在同仁的精心研究下，劉先生屬於積極於時代精神的畫家，也是台灣早期受到日本藝壇影響而又著力於 20 世紀初葉的國際性畫家。

從日本留學後，再到巴黎習畫的台灣前輩畫家，他是少數名家的菁英者，除了迎合世界潮流以名畫為創作前的習畫工作（曾在羅浮宮臨摹名畫一年多時間）外，日後的創作更接近巴黎畫壇風格的印象主義，或說表現主義，與國內其他畫家不同的是，除了受到折射文化的影響，更親身體驗西方文化的精神與各個流派的創作，堪稱國內早期畫家中很難得的際遇。

關於這一點，國內諸多美術史學者有深切的詮釋。如高美館研究員曾媚珍兩本著作中有精闢的分析，從家世、立志、留學、理想到社會貢獻，都明確提出劉啟祥創作的理念。又如曾雅雲女士的解析：「以他的〈畫室〉為例，就反映時代品味而言，他的群像畫含有社會生活的意義，尤其是出現在〈畫室〉一作裡各式各樣帽子，彷彿一個展示櫥窗——他是游移於夢與真實之間的事物，使幻想成真，使現實如夢。」而顏娟英博士也認為：「全幅〈畫室〉肌理細緻，背景的綠色閃閃發光，將色調明亮的主要人物更逼

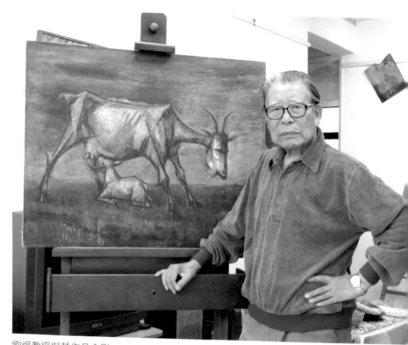

劉煜教授與其作品合影

時空肌理、藝術解析

劉煜沈默心地寬（1919－2015）

▌藝術純度

翱翔藝壇、遠視生命，是劉煜（1919-2015）不言之性，也是不說之情。

1966 年，我倖得入學台藝專，第一學期就得到劉煜教授的教導，這個課程是素描課。看到一位溫文儒雅且關心學生的師長，頓時有一股藝術情愫的提升，促發一項來此就學就是天下最幸福的美妙。

在課堂裡，二個小時的課程，是大家競技的當下，認誰都希望能得到素描功力的讚賞，所以無不發揮「天才」的自信與課。但來自南台灣的我，根本不知道素描也是藝術表現的一項方法與層次，只拼命要求輪廓線的「像」，而沒多少是與藝術有關

劉啟祥　紅衣　1933　油彩畫布　91×73cm　法國秋季沙龍入選作品

1987 年，我任職台北市立美術館，更明白台灣美術的發展空間，以及傑出的藝術家，劉啟祥的作品成為美術館典藏的對象。在同仁的精心研究下，劉先生屬於積極於時代精神的畫家，也是台灣早期受到日本藝壇影響而又著力於 20 世紀初葉的國際性畫家。

從日本留學後，再到巴黎習畫的台灣前輩畫家，他是少數名家的菁英者，除了迎合世界潮流以名畫為創作前的習畫工作（曾在羅浮宮臨摹名畫一年多時間）外，日後的創作更接近巴黎畫壇風格的印象主義，或說表現主義，與國內其他畫家不同的是，除了受到折射文化的影響，更親身體驗西方文化的精神與各個流派的創作，堪稱國內早期畫家中很難得的際遇。

關於這一點，國內諸多美術史學者有深切的詮釋。如高美館研究員曾媚珍兩本著作中有精闢的分析，從家世、立志、留學、理想到社會貢獻，都明確提出劉啟祥創作的理念。又如曾雅雲女士的解析：「以他的〈畫室〉為例，就反映時代品味而言，他的群像畫含有社會生活的意義，尤其是出現在〈畫室〉一作裡各式各樣帽子，彷彿一個展示櫥窗——他是游移於夢與真實之間的事物，使幻想成真，使現實如夢。」而顏娟英博士也認為：「全幅〈畫室〉肌理細緻，背景的綠色閃閃發光，將色調明亮的主要人物更逼

近畫面…以悠遊於幻想的天地，也可以反映他這段生活的圓滿豐富性吧！」諸此論證劉啟祥的畫作。蕭瓊瑞則直接提出：「旅法時期的劉啟祥，深受當時巴黎文化風潮和超現實主義風格的影響，這些影響，正具體映現在之後那些大型群像人物畫中…。」

　　談及畫境，劉啟祥的繪畫創作，除了著名藝術史學者的研究外，受到當年巴黎畫風影響之說，也得理解畫家本身的美學思惟與畫作結構，或者可以正面看看台灣前輩畫家的作品，殊少有他面對繪畫現代感的敏銳度，即所謂現代性是後印象畫派表現主義的開端，在社會意識朝向現實物象的衝擊時，繪畫更近於心靈符號的隱喻或圖像，劉啟祥面對古典美學的規律，又得有新潮思惟的創新，不論以什麼方法寄興在畫面上，開始在畫面上植入時代性的多元文化，與環境不同的物件，或顯或隱，他要的是心靈所寄託的思想、情感，甚至是潛意識的符碼。這不是畫派的圖騰，而是時代思維與社會意識刻記。換個角度來說：「把題材從大部分寫實主義作品中抽出來，畫中所餘甚少，然而表現主義者的色彩、形式、線條卻各自都具生命力，就是完全沒有題目，它也仍能存在」（Alfred H. Barr Jr.）。看過劉啟祥的畫，也領悟到畫家為何畫不出具題目的題材或畫作，似乎更能了解劉啟祥畫作超越了形式與內容的單一解釋。

█ 心靈寫寓

　　它不是繪畫色彩的調性，也不是筆觸的肌理，更不是人物、靜物或山林鄉野的再現，而是心靈寄情於藝術表徵的哲學思考，亦即是美感之餘物象的解析。當年請教劉老師或他的長子畫家劉耿一的問題，有關為何不具畫面的物象說明，至今才能理解劉啟祥所說：「唉！藝術在於心靈，在於關照，更在於知識的感應，我在畫畫，不是在說那一項什麼是什麼。」又說：「社會的人若都了解美感是生活的快樂，便能對人、對事、對物都有感情，而有為它美化的心願與方法。」然後望遠呢喃似的說：「大家努力吧！」這是我在 1979 年前後聽到的話語。而今才悟解出為何他的畫面呈現的形質是那麼渾厚、溫馨與人生感應。

位在高雄市大樹鄉小坪頂的劉啟祥畫室，攝於 1980 年。（攝影：孫嘉陽；圖版提供：藝術家出版社）

　　想起南部展的畫友，在劉啟祥全力倡導下，明白了繪畫藝術的環境性，是鄉情與倫理，好比南台灣的人情有如天氣的熱度，晴朗的天空，井然有序的傳達樸實、自然與情思的感受，以及作為心懷文化現實的掌握，不論是以何種方式入畫，對於民俗與庶民的光影，則可指向積極的人生；又有時間的延續，一代接一代的把深度的美學形式呈現在生活的節奏裡，以便有如音樂旋律般的高低頓挫。若此，更能體會劉啟祥畫面上表現的鄉土寓言，或是美感呈現的預言。

　　簡述記載了劉啟祥老師的話語，事實上更想起他創作時的觀念與態度，持之以恆地倡導美感教育，不只是南台灣，就是台灣美術史、時代性的國際觀，他的身影繼續在擴大。引用 Alfred H. Barr Jr. 的話：「一件藝術品的優秀性，並不是組合問題，也不是數量問題，而是作者本身當一整體來看時質量問題！」劉啟祥的畫是他的生命寫照，也是美學深度的詮釋，本沒有必要為其解析，就能感應他的創作美學濃度，難得有機會說說他創作的睿智與行動，以表示我的崇敬之心。

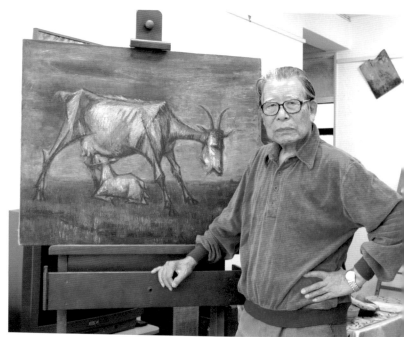

劉煜教授與其作品合影

▌ 藝術純度

　　翱翔藝壇、遠視生命，是劉煜（1919-2015）不言之性，也是不說之情。

　　1966 年，我倖得入學台藝專，第一學期就得到劉煜教授的教導，這個課程是素描課。看到一位溫文儒雅且關心學生的師長，頓時有一股藝術情愫的提升，促發一項來此就學就是天下最幸福的美妙。

　　在課堂裡，二個小時的課程，是大家競技的當下，認誰都希望能得到素描功力的讚賞，所以無不發揮「天才」的自信與課。但來自南台灣的我，根本不知道素描也是藝術表現的一項方法與層次，只拼命要求輪廓線的「像」，而沒多少是與藝術有關

時空肌理、藝術解析

劉煜沈默心地寬
（1919─2015）

的想法。因此，在劉教授巡場期間，我看他對同學的指導，是在談氣氛與調子的統一，從未聽到繪畫對象的「像」與否，並不是藝術表現的重點！正奇怪素描不是以線條作為繪畫對象的描繪法嗎？

不等我開口，他拿在手上的一塊黑布巾如擦板布的式樣，就在我的作品上一刷，畫面頓時失去了一半的輪廓，我好不容易畫了半天的素描，就在一陣黑白畫面的改變中，詫異看著老師。

劉煜（右）與筆者黃光男於餐敘時合影

老師沒表情地說：「你在畫廣告畫，還是漫畫？我們的課程是繪畫美的詮釋，也是畫境的營造，不是在反覆形象的像不像，要注意到整體的協調……」這些立論，對於我來說總是瞪大眼睛，不知他指的協調是怎樣一回事，但班上有人頻頻點頭，我也不知道如何問起，而是若連老師的指導都聽不懂，考上專門培養藝術家的學府又是從何談起。

在一陣子的揣摩中，約略了解線與面的關係，尤其自早就以線條作為水墨畫白描以輪廓為主調的畫法，並不等於「面與面所構成的線」有關，此時看到同學在素描功夫上以大塊面作練習時的效果，是類似黑白攝影後的繪畫圖像，頗有繪畫性的結構，恰似古典學院的風格與造境。此時再向劉煜老師討教，他再次將以黑線作為輪廓線的部分用手拭擦，留存一塊有深淺凹凸的炭色說：「先得整體的結構，安置了圖像的位置後，你可以瞇著眼，看看它是否有明暗層次的對應後，才思考畫面的似與不似。」似與不似是指的什麼，他接著說：「就是繪畫的神采是否就是你要表現的主軸，

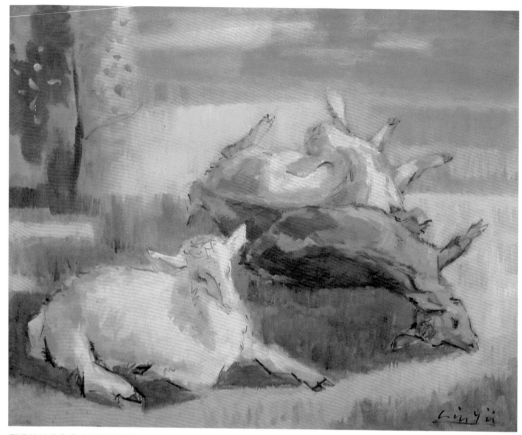

劉煜的油畫作品〈三隻小羊〉

教授們也都能「會心」齊性，真是個美好的教與學的環境，可以在藝術大家庭中激發出更大的創作動能。

就在 1960 年代的數年之間，存在主義與新藝術活動相繼出現，對於傳統中學院式的教學環境有了不少的反思與實驗，甚至有同學開始了裝置藝術與觀念藝術的嘗試與主張，在校園放置（或說創作）些以實務或象徵圖式的木材金屬或布幔結合而成藝術品，再以「UP 畫會」的名銜邀請老師們指導。這種既為狂怪又有些隨性的材質組合，當時是不受到讚賞的，而劉煜卻在一群同學面前稱許這些實驗，事實上有「我在故我思」和「我思故我在」的辯論。他說：「新藝術的認定也開始結合哲學思考而形成視覺符號的綜合，它的目的除了以象徵性為物象的組合外，美感是愉快的？還是

的想法。因此，在劉教授巡場期間，我看他對同學的指導，是在談氣氛與調子的統一，從未聽到繪畫對象的「像」與否，並不是藝術表現的重點！正奇怪素描不是以線條作為繪畫對象的描繪法嗎？

劉煜（右）與筆者黃光男於餐敘時合影

不等我開口，他拿在手上的一塊黑布巾如擦板布的式樣，就在我的作品上一刷，畫面頓時失去了一半的輪廓，我好不容易畫了半天的素描，就在一陣黑白畫面的改變中，詫異看著老師。老師沒表情地說：「你在畫廣告畫，還是漫畫？我們的課程是繪畫美的詮釋，也是畫境的營造，不是在反覆形象的像不像，要注意到整體的協調……」這些立論，對於我來說總是瞪大眼睛，不知他指的協調是怎樣一回事，但班上有人頻頻點頭，我也不知道如何問起，而是若連老師的指導都聽不懂，考上專門培養藝術家的學府又是從何談起。

在一陣子的揣摩中，約略了解線與面的關係，尤其自早就以線條作為水墨畫白描以輪廓為主調的畫法，並不等於「面與面所構成的線」有關，此時看到同學在素描功夫上以大塊面作練習時的效果，是類似黑白攝影後的繪畫圖像，頗有繪畫性的結構，恰似古典學院的風格與造境。此時再向劉煜老師討教，他再次將以黑線作為輪廓線的部分用手拭擦，留存一塊有深淺凹凸的炭色說：「先得整體的結構，安置了圖像的位置後，你可以瞇著眼，看看它是否有明暗層次的對應後，才思考畫面的似與不似。」似與不似是指的什麼，他接著說：「就是繪畫的神采是否就是你要表現的主軸，

神采可流露對象的內涵，也可表現作者對藝術創作的能量。」天啊！這樣的解釋素描課，聽起來是有些艱辛的，尤其原本對素描的認知是輪廓的像與畫面的巧，正好是老師要我們改為藝術造境的著力點。

▍調子統一

再次、再三地來回求證，也從學長們的經驗，了解到劉煜的素描課是很道地的純粹繪畫表現的正確途徑。此後的課程在半思索半練習中，有些得到老師的稱許。但當我們拿出自以為應該已完成的素描畫作請他評論時，他卻把畫件顛倒過來看，並以手勢似衡量畫面的確切技法。同學不解為何要倒過來看，他說：「畫面要上下左右平衡，色澤宜有明濁與光影的對稱，才能使畫面呈現協調的氛圍，也就是調子的統一。若以畫好的素描對象，因為有形象、有影像的正面觀賞，除了一般觀眾外，畫家是要注意到畫面整體協調的，否則力量傾斜，炭色跳脫，常受到正面形體的影響而有所誤差。」

經過這一深度的提醒後，方知藝術工作除了興趣外，對於技能的學習有更深一層的體會，尤其在他教我們解剖學的課程時，更能體會他對繪畫作品的結構與藝術性的表現，有很多的相關技巧。換言之，作為藝術工作者，對於生態與環境要有知己之彼的研究。例如生態來自動態的回應，分門別類深入體驗，其中人體、動物之間它所外顯的自然生命，是協和與自發的，既要符合自然工學，又要有造境的能力。

我問以「研究」的意涵，他笑說：「啊！那不是三言兩語可以說清楚的，研究就是研討一個人的畫作，是否有生趣、有道理、有表現。生趣在於別人看不到的你看到了，同時符合生命起伏的社會現象；道理是繪畫藝術的原理原則，是否有深入的了解，符合視覺可承受的感動；而表現那更為複雜了，表現是個人對繪畫藝術的獨特看法，包括個性與美學主張。」說到這裡，劉煜教授停了一下，若有所思望著遠處，似乎觸動了他在繪畫藝術的創作核心，在無法說明清楚的繪畫品相時，畫就是畫，又能如何啟齒畫

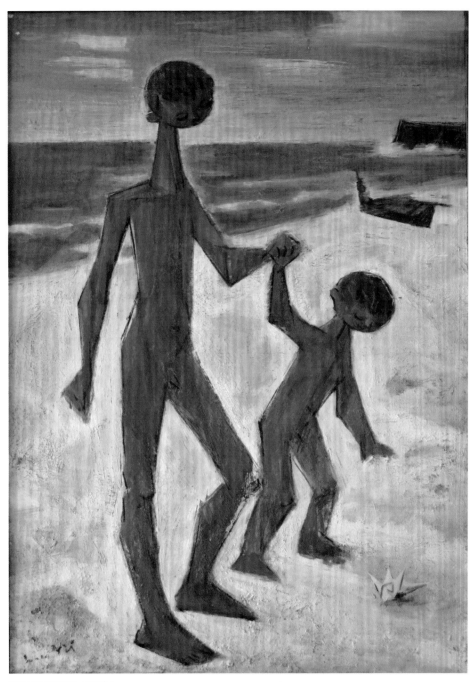

劉煜的油畫作品〈海邊〉

境中的隱密行為或看法呢？

　　經過三年的授課時間，雖然我選定了國畫組，卻因他的春風吹拂，使
我們倍感溫馨，尤其藝術園地的莘莘學子，言談與行動的界限趨於相似。

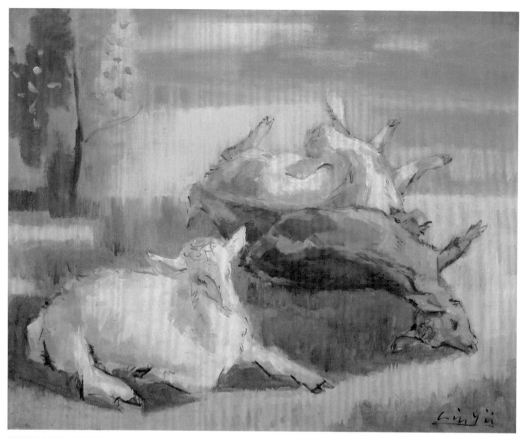

劉煜的油畫作品〈三隻小羊〉

教授們也都能「會心」齊性，真是個美好的教與學的環境，可以在藝術大
家庭中激發出更大的創作動能。

　　就在 1960 年代的數年之間，存在主義與新藝術活動相繼出現，對於傳
統中學院式的教學環境有了不少的反思與實驗，甚至有同學開始了裝置藝
術與觀念藝術的嘗試與主張，在校園放置（或說創作）些以實務或象徵圖
式的木材金屬或布幔結合而成藝術品，再以「UP 畫會」的名銜邀請老師們
指導。這種既為狂怪又有些隨性的材質組合，當時是不受到讚賞的，而劉
煜卻在一群同學面前稱許這些實驗，事實上有「我在故我思」和「我思故
我在」的辯論。他說：「新藝術的認定也開始結合哲學思考而形成視覺符
號的綜合，它的目的除了以象徵性為物象的組合外，美感是愉快的？還是

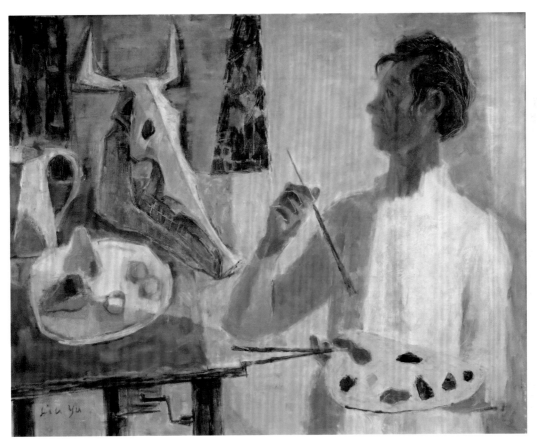

劉煜的油畫作品〈畫室一隅〉

苦澀的？甚至是心靈矛盾的現成品，都會受到理智情愫的影響。那麼繪畫的內涵是否就是美的呈現體呢？」

當時不太理解劉教授的指涉，卻在回程的校園小巷上，有了更多的低吟沉思。或者說到老師的畫作，真的很少看到它的「寫實」風格。換言之，我們要從作品中印證師生論藝的真實，尤其在六〇年代的歐普時代，或普普思潮，劉煜看過李來福的尚‧杜布菲式的繪畫時，他說：「繪畫思潮的變易，正如社會意識與氛圍的營造，其中作為符號性的圖像，豈能不去解釋或認識嗎？」說得讓同學們開口張嘴，畢竟我們只憑興趣與衝動，想要當藝術家的想像，他沒直接說，還要加油吧！

▌筆下乾坤

　　對這位沉默而又有見解的教授，除了朝向他指引的學習方向外，當時李梅樹主任也說：「劉教授深得外語造詣，可以多多請教他藝術理論與創作的技能！」看來也是的，只是未能欣賞老師的畫作與真蹟是有些急切的心緒。直到藝專教授美展時，才能看到劉煜少許的作品，且在諸多名作之中，他那分以藍色調的圖影，說實在的我是反覆推敲：它究竟是具象還是抽象畫？我為了認識美感之於繪畫創作因素，總希望能在繪畫美學的境界有所體悟，而再次請教老師說：這是否是歐普藝術的「感應眼」，或是抽象表現主義的神祕美學！

　　劉教授抬頭望遠，徐徐地說：「啊！不要問哪一個派別，繪畫本質在於身心思惟的靈魂，如日有所思，夜有所夢一樣，繪畫的表現是心靈需要與反應，原本就沒有什麼派，不過畫作與作者必然有很多的不言之處，或是明喻或隱喻，我畫我所知道的藝術元素與寄情。當然有自己的看法和不言而喻的部分！」一口氣談出他的繪畫主張，接著又說：「事實上，除了內容與個人主觀外，視覺藝術的美學要素有結構問題，色彩應用與物象層次的鋪陳，至少在客體形式上要有藝術形式的諸多要素的結合。我的畫既不是寫實，也不是抽象，卻是很具體的構成主義，以及未來派主張的動勢。」

　　能夠與學生無所不談的教授不多，劉煜非常有自信的對學生講述繪畫創作的基本素養外，更堅持視覺藝術與表演藝術的音效、節奏有關係，常聽到他傾聽樂符節奏，以及天籟習習的表情。這就難以說明劉煜的繪畫創作究竟來自怎樣的動機，又是如何在靜默中投身繪畫創作，僅僅在他參與校際活動時出現的畫作中，一種說不上來的震撼力，是否有更深層的意義。

　　這一層深嵌在心裡的力道，一直是圍繞在我創作時的謎團，想學習他為學作畫的精神，也常常請教劉師母有關老師的畫是否可以辦個畫展，都在哈哈微笑中消散了。其中有次在一系列為台灣傑出畫家的回顧展計畫下，有妥善的計畫與國立歷史博物館同仁前往宅邸邀約，他說：「畫作不多，也沒準備展出，還是改日再說吧！」當時是 2001 年，他已退休，應有時間

劉煜的油畫作品〈默劇角色〉

整理些資料及畫作吧！不過看老師似有些猶豫而罷，不過我再回臺藝大任職時，因為籌建現代化的「有章藝術博物館」而再次邀展，才打動他久錮的心緒，而答應整理舊作與再創新巨大油畫。此事雖然未盡事功，但隔年

後國立歷史博物館邀約在國家畫廊展出大作，才使藝壇起了巨大震撼，也明白劉煜教授過去慎行謹言而未開畫展的原因：一則是因教學繁忙，未有時間創作；二則是心理有障礙，不宜過於張燈結綵而大肆宣揚，因為畫境自有乾坤，何須剖白。

▌ 心眼入情

　　展覽會場呈現了劉煜一生的畫壇成績，在眾多知音者交頭接耳時，可以窺伺老師的功夫與不同於世俗的作品。沉潛於思惟表白，寄情於美感層次，以一種藝術家一貫主張的靈犀作畫，繁複情思躍然於畫面。我感應到劉煜深藏內心的禁錮起點，以及大時代中他有異於同儕的敏感度，正在人生過往所抓住或留存的文明痕跡，是他圍於自在的當下，畫面的馬匹是他心靈馳騁千里的工具，而在藍色調的畫面上有不同形體的小丑人像，再加上以深藍色加重彩的筆調，正應和他在教素描課與解剖學時「調子」統一的解析。

　　此畫境是具象還是抽象，他說是意象，開始談到他以西方的表現主義為經，以中國意象逸筆為緯，經緯交織的遇合，正是他心靈的光點，他說：「不論以什麼方式創作藝術，基本功夫是自我修為，而繪畫美學是作者、個性的抒發，在畫面上要表現的藝術美在於完整與順暢，有人說淋漓盡致，有人表示大快人心都行，重要的是自己在哪裡？」說了這些看來有些老生常談，但他接著說：「你看李梅樹主任的寫實功夫，加上以生活景物為品相，他就有台灣美術的特有風格；再看看傅狷夫教授的山水畫與書法，不都是竭盡心力的創作嗎？換言之傳統是基本，現代則是奔馳，經有一個目的，它美不美是個關鍵！」

　　或許視覺美術的審美元素，並不是可以解釋清楚，但如繪畫有象徵性的符號，便可掌握創作者幾分心思，或說繪畫內容就是他生命的故事。劉煜在畫面上的繪製過程就是時代變易的刻痕，從入學、工作、經歷抗戰與政治更替，隱約的形象應可明白他在這些巨大的時代樹影之中，他

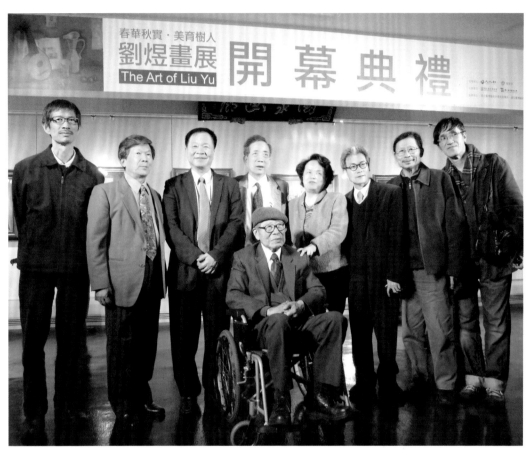

2012年12月，國立歷史博物館舉行「春華秋實·美育樹人——劉煜畫展」，筆者黃光男（後排左4）與劉煜（前排中）、院長羅振賢（後排左2）、李國坤教授（後排左3）、副校長藍姿寬（後排右4）、林錦濤教授（後排右3）、張國治教授（後排右1）等與會嘉賓於開幕典禮合影。

所扮演的角色，可謂堂堂正正，也可說是苟全於亂世的正義人士。教學生知覺於時代，感覺於環境，在新舊之間必要充實實力以利藝術的發展。而自己畫中的小丑形象，又是在述說什麼呢？近日離世的畫家張義雄也常以小丑入畫，二位大師究竟藏有何祕密，或是寄情畫境中的衷情又是如何的故事呢？

時逢晚春，乍暖還涼，眼前一位穿著大衣的劉煜教授踽踽挽著師母，正走過校園，也走向國立歷史博物館的廣場，我無法欠身相迎，也不知道他的藝術主張是否還沒說清楚？但確信，他對臺藝大的教學是成功的，也對藝壇展現他繪畫美學，是台灣繪畫藝術的一盞明燈。

<div style="text-align: right">

璀璨藝術美、永誌人間情

（1911－1968）

陳敬輝臨別說再見

</div>

陳敬輝身影

▌美學信仰

　　「任何一張繪畫在完成之前，必須要看看整體畫面是否有特別表現的地方，至少要在重要的美感上強調它的特性。」這是陳敬輝（1911-1968）教授在上第一節素描課時對全組同學的精神講話。接著便在課堂巡場，對於從未有過正式課程訓練少許同學勉勵有加，並且在指導速寫作業時，還不斷示範速寫的要訣，其中動態與神態的掌握，要求同學

多練習，不可敷衍了事。

　　記得他指導速寫的口頭禪便是：「你看看前面的同學低頭拾起東西時，衣著隨著動作而有折疊與曲痕，你必須注意到人體肌肉的鬆緊與方向，否則畫出來的圖像便如僵硬木頭，如何能達到美感流動的韻味呢？此時對象能受到創作者的安排與表現前，必須注意到 emphasize 的重要！」

　　這句 emphasize 的話語，便成為同學互相勉勵或互相調侃中的話，似真似幻中，漸漸體會老師的用意。雖然初期丈二金剛地隨聲立意，甚至跑到科主任李梅樹面前請教，李主任也說：「凡藝術創作不只能模仿自然或人為對象，最重要的是你的創作是否會感動人？是否有特殊的表現，而特殊表現就是陳敬輝老師所說的 emphasize，大家深切研究研究！」經過諸如李主任的解說，事實上，科裡的教授們對於「表現」與「研究」都有不同的見解與反應。

▌潔身自在

　　陳敬輝是位獨來獨往的教授，在授課外，只知道他和教中國美術史的

陳敬輝（中村敬輝）參加第四回府展作品〈馬糧〉

陳敬輝參加第六回台展作品〈小女戲圖〉

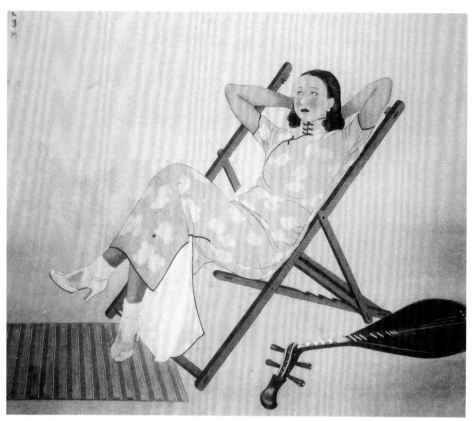

陳敬輝第十回台展展品〈餘韻〉

盧雲生教授較接近，有時候也會介紹盧教授的繪畫成就。雖然我們當年並不清楚他們的交情，但能和陳敬輝在科辦公室休憩談天的就是盧雲生老師了。

　　這兩位教授教學特別認真，但教導我們的時間都不長，盧雲生似乎在授課期間車禍往生了，令我們正要向他請教有關台灣早期畫界狀況時，他無法教我們更多。有一天只聽李主任說：「可惜啊！從事台灣水墨畫的藝術家，尤其是東洋畫的教授不多，他就這樣斷了傳道的機會，對於書詩畫的結合，是需要加強的！」而陳敬輝教授有更佳的表現，經施翠峰老師的介紹，被藝專禮聘為教授，也是李梅樹主任慧眼與睿智的選擇。在當年與

上圖：陳敬輝第七回台展展品〈路途〉　　　　下圖：陳敬輝第八回台展展品〈製麵二題〉

渡台的水墨畫家是有些調性區別的，其中以線條作為水墨畫的基礎，就畫格上有很大的距離，雖然大家公認現代水墨畫都注重「寫生」。

　　寫生意涵，盧雲生與陳敬輝的看法較為一致，但有半年的時間，我們同學仍然不知分別在何處，直到數年之後，方知東洋畫法與中國畫方法「殊途同歸」的不同在於繪畫技法基礎上的重點，有前後的程序，例如陳敬輝老師認為「寫生」在於人物畫神情的掌握，以及動態的趨力，著重在表情上的新鮮感，或說是個別性的特徵。他說：「一位妙齡女孩，青春活潑，衣飾時尚，而動作俐落，若不能觀察她的舉止，應對進退，又如何表現她的時空環境或作為美感要素中的『生動』連結呢？」他說的時空環境，我

們一時不知其中道理，
待日後（約一、二十年
吧）文建會開始展示台
灣早期畫家的畫作時，
有機會看到陳老師創作
的畫，方能體悟他說的
環境，正是影響畫家追
求美學的重要依據，好
比藝術的起源是人類精
神價值的認知，也是心
靈寄託的圖像。而價值
則是一種心靈的圖騰，
也是人類借之為生命的
內在力量。正如哲學家
莫里茨‧蓋格爾所說：
「美學是一門價值科
學。」

陳敬輝　少婦　1963　膠彩、棉紙　72×53.5cm

▌天地六合

　　價值存在社會意識與實踐中，若要談到科學分析的美學，正可說明陳
敬輝老師談及環境的真實，在於文化思考與知識傳承的現實。換言之，陳
老師對於時代是文化累積的結果，意涵在時間過往所留下的情思傳統與接
銜，而環境中的現實面相，則在不同造境中的異相，或說是生活所需的必
要性與必然性；如此在縱面的時間點與橫面的環境點，互為表裡時，藝術
家必得在審美過程提出更為新奇的視覺經驗，才能被稱之為藝術家的創作
力量。

　　當時畫壇上以中華文化主調的水墨畫，也注意到寫生是國畫六法中的

陳敬輝　默想　1956　膠彩、棉紙　78×56.8cm　國立台灣美術館典藏

必要主張，原則上要「氣韻生動」，必要有「骨法用筆」等等技能，但更多的認知則在外在形象的描繪，甚至是概念性的寫生法，甚少在「度物象而取其真」，或「身即山川而取之」著手，至多只在強調「人格即畫格」徘徊應用，較難在「真情」與「事實」上著墨。

沉默如學自日本京都繪畫專門學校（京都美術大學前身）的實力展現，以畫作的表現作為人生的感情與寄寓，除了有學院風格的嚴謹外，自己在宗教信仰與生命意義的詮釋，自有他豐盛的環境與背景。在家庭中所承受的教旨是馬偕醫師的社會服務精神，以上帝之愛宣達他投入人間幸福生活的信仰，並且終身在捨己為人上以教育家的行動，開啟美學大門，導引有志於美術領域的菁菁學子。或有人說他的學生上至總統，以及頂尖畫家的紀錄比比皆是，而最常被提到的作為陳敬輝教授的學生都引以為傲。例如吳炫三說：「陳老師就是一位慈祥的長者，也是藝術家光芒的點燃者，他永遠是一盞開啟藝術美學的明燈。」

而陳敬輝的藝術成就，除了上述已談到他的美學主張外，我們可以在

他曾參加府展、省展的部分作品中，看到他接受東洋畫學院派的成果，不論是他的老師竹內栖鳳的畫派法，或當年明治維新運動以「現代性」的創作計畫，以「人」像為主調的畫件，有如花鳥畫在其結構選材與表現上得到了「精確」的傳承。一方面風格筆法的運作，另一方面內容主題的明示，都是繪畫藝術表現的主要因素。

　　我曾問及陳老師說：「老師在畫人物時，尤其是時尚小姐，為何只畫一個人，而且沒有背景襯托！」老師說：「你忘了文人畫嗎？文人畫只要是主題明白清楚，一個人就能表達作者的情意與看法。過去梁楷的潑墨仙人或更近期的橫山大觀的屈原像，以及橋本關雪的雪景畫，都以單一人物為題的，畫畫是作者對於現實環境的體悟與期許，不只是外在形式，你能體驗出的美感更為重要！」

▌技法靈巧

　　此時，我想起老師在速寫課上的要求，不論是定點對象在三分鐘之內，必須掌握速寫對象的特質，包括其所展現的姿容或人體比例，以及衣飾的特徵，尤其手、腳的位置與表情；對於初受此訓練的同學，常常在時間過去還沒畫出頭部的表情。老師二話不說，拿起 6B 鉛筆，不到一分鐘就將對象大體完成。並說：「我們是在畫畫練習，不是在畫人的像不像，能把握對象的動態與比例，線條陰陽頓挫即能顯現藝術美！」真是一言中的。我們即時問到「陰陽線條」是怎麼回事，老師說：「物象都有受光與背光的現場，受光部分的表現乃在一次輕線描繪稱之為陽，而背光部分則在陰暗面，可再次加線繪製，其效果呈現暗沉與厚重，這就是陰面。」

　　他舉例的畫作，是他畫的「婦女」像的裝飾中有關皮包的線條應用，又以示範速寫中的手腳部分為例。並且說：「尤其東方繪畫以線條為輪廓線的運作，若不能在直線則速快而爽落，曲線則陰陽交互為陰面為重陽面為輕的特徵，而直、曲線交織點，正好是衣飾折擺的性格。中國畫中的仕女畫，與日本的美人畫，基本上都以線條的組合與下筆的輕重作為藝術深

陳敬輝　淡水河口　1963　彩墨、紙　57.5×78.8cm　台北市立美術館典藏

度的標準，即所謂的『吳帶當風』、『曹衣出水』的畫法，講究在十八描線法或連綿細線或飄揚帶勁的不同性格……」。

　　這種問題在初學者是理所當然的困境，經過陳敬輝老師的反覆說明與不斷的示範，當時以為藝術造境就是技巧與描繪的能力，便死命地日夜練習速寫與素描技法，希望有扎實的基礎，是成為專業畫家的必要條件，便在技術上飛速練習，當在量多質欠的練習簿呈請指導時，他婉轉地說繪畫不只是技巧問題，更要在美學實踐上有所心得，否則只靠「弄筆花」是無濟於事的。「弄筆花」這一名詞使我們警惕在心，這是陳敬輝教導的名言，至今不敢相忘。

　　作為他的學生，對於他的大作所見不多，除了在省展、國展看到少數他的作品外，並沒有較多的比較研究，尤其「研究」一詞也是他常掛在嘴邊的勉勵詞。後來服務於美術行政，較有機會接觸到他的藝術造境，諸如他原本是學習美術工藝科類，也是建築設計與裝飾藝術的專長，並且明瞭

他是馬偕博士的外孫。這項資料，更使我想起他在教室上課時，有如傳道士精神的循循善誘，以及不計辛勞的教學態度，一股民胞物與的胸懷更令人敬仰，以「研究」的心情較能深入了解這位幾乎是隱藏式的名師，除了教導學生的用心外，培養作為一個專業畫家，必在觀察力的匯集，以及技法的掌握，才能把內心上的構思表現得淋漓盡致；又以洞悉文化的內涵作為繪畫藝術的基礎，如以人類之愛來衡量人間世的價值與意義，才是藝術工作者的重要職責，他說：「台灣人是勤奮工作者，也是來自多元文化的傳襲者，當被訂定為社會價值的題材，被化為藝術品的時候，不論你的是一般庶民生活的寫照，或是原住民的風景、或作為理想的生命樂章，記錄了這一個環境的種種，不就是藝術家最好的題材嗎？」

　　我們學過哲學、美學，也學過藝術學，並無法把這些超越現實的形而上學，有較多的整合與理解，卻在他的春風化雨中，輕鬆地理解藝術是人情守護者，也是研究社會意識與現實的實踐者。往後在研究他的藝術作品，不論是建築藝術的教堂（淡江大教堂、陽明山的中國神學院），在建築體的呈現或壁飾中的壁畫、玫瑰窗的圖案，所具有的藝術美學都有超越時空的成就；或被稱為東洋畫的人物畫，事實上揉合中國文人筆墨與東洋寫生畫法的描繪能力，往往走在時代的前端，例如他所表現於時代風尚的時間性，是台灣六〇年代最新流行的服裝款式，一位少女穿著著喇叭褲，背著名牌皮件，或外衣反背在肩頭上的神采，是他以一種精細微觀的精巧創作，所具備的時代性充滿畫面。

▌生前告別

　　若為台灣早期畫家作傳，他是非常道地純粹美學的創作者，也是台灣藝術教育的奉獻者，尤其描寫台灣本土文化藝術與創先以社會變化作為創作的源頭，更是無以復加的偉大畫家。他是台灣極少數的審美教授，更是值得敬仰的心靈導師。我在他短短近一學年的素描課程中，初心於美學的實踐原來如此美妙，甚至有看不見的一道心靈美感的光芒在照亮，不知道

陳敬輝　慶日　1959　膠彩、棉紙　75×90cm　國立台灣美術館典藏

　　這道光是陳敬輝教授的心靈燭光，還是他的藝術美學能量。

　　在上課到學期中時，陳教授喊我過去說：「你是組長（課程分組）吧！你們要好好練習，老師身體不好，若下個禮拜我沒來上課，你們想看我就要到台北了。」並且交代個地址後下課了。當時不覺得有何異狀，總覺得老師上課時常在服藥，身體有些疲倦，看不出有不適之處。哪裡知道老師真的沒來上課了，兩週後我們到台北參加他的告別式。天啊！陳敬輝教授！我們還沒能告訴您說，您就像父母以上帝的慈悲為懷，也還沒了解您說的「上帝創造自然；畫家表現自然」真正的意涵……。

　　而今走筆至此，似夢非夢想起三十年後我到淡水高中演講時，在您的墓前致敬，祈求您賜給藝術界一份美學的力量，以及藝壇上有更為積極的教育再提升、再進展。

竹外一枝斜更好

陳丹誠說：技法是一種堅持

（1920-2009）

陳丹誠身影（攝影：李銘盛；圖版提供：藝術家出版社）

▌風格自定

　　看待藝術工作是項人性素養或是個性抒發，它便成為一件有負擔的束縛，雖然很多的藝術家都自認是心靈的寄託，但這個心靈便成為有目的、有指標的符碼，它的出現事實上是藝術家的負擔與責任。

　　「我畫畫是有時代使命的工作。年輕時在北平得到齊白石的指導，以及上海畫派諸名家的關照，我日以繼夜地對中國繪畫史有深一層的體悟，其中

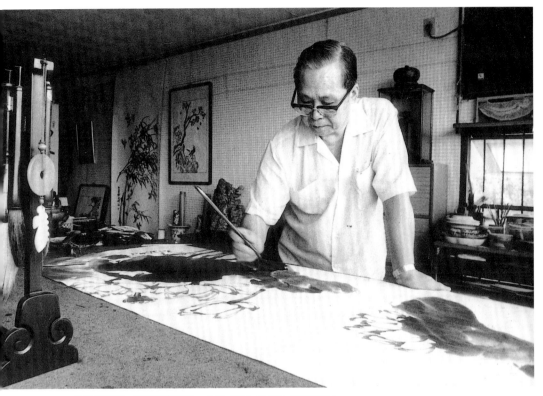

陳丹誠畫荷，落筆快意豪放。〔攝影：李銘盛；圖版提供：藝術家出版社〕

影響我最大的老師，便是齊老的繪畫主張與風格訂定……」這是我的老師陳丹誠（1920-2009）教授在回顧書畫啟蒙與修為的自述。

　　陳丹誠教授是我在藝專分組學畫的名教授，也是我學習簡筆章法，以畫作畫力求筆力雄厚，成為千斤巨石壓頂氣勢的開始，儘管日後在花鳥畫法上，我自有看法，但佩服陳教授教學上的堅持，並主張書畫同源的深層意涵，好比他說：「書畫同源在花鳥畫是很明確的圖式，不論是畫面的結構或章法的安置，點、線、面所構成的圖像，花鳥行筆與畫法筆勢是一致的，例如畫蘭花就是筆觸的練習，於濕濃淡或守黑為白，以白為黑時蘭花筆墨容易達成畫面的穩定與結構；又如菊花的葉畫法，就是大筆點染的面積，是面的結構；而梅花、竹子的花萼與竹葉亦是點與線的結構……餘此類推」。

▌本領何在

　　陳丹誠教授平日沉默寡言，卻是位熱心指導學生的好老師，若在藝術

陳丹誠將剛完成的荷花畫作掛起來（攝影：李銘盛；圖版提供：藝術家出版社）

技法上有所提問，他便如歷史課的講法，把中國繪畫精神與發展重述一次，在繪畫筆墨上有他獨特的見解，在述而並作的課堂裡，他要求「寧靜致遠」的心境，一面講明繪畫之道乃人心的素養，不僅是技法的陳述，例如他以齊白石為例，說：「齊老雖是一介民間藝師起家，但民間給予的養分正是文人畫家所不及的，雖然齊老最後也歸為文人畫現代性的開拓者，但長久的草蟲花卉的精細繪製，從鄉間的農田、傳說故事吸取養分，觀察生態與生活性向，掌握到『生』意盎然的真實，又入情於理的擷取精要，它的畫面所要表現，便與傳說的文人畫大異其趣！」陳教授有興致談到齊白石的寫生法，其中作為雕刻師的主領，對於物象細微的觀察與掌握，是民間呼應「神乎其技」的本領，在左右對稱，上下比重的要求下，對於文人畫的形式：「以有限的圖像（點、線、面）作無限的畫境延伸」，他說：「中國繪畫在形在意的組合，同一題材的不同作者，都有不同的解讀與見解，我認為不只是筆觸與墨色的應用，在圖像分布的畫面上，可以看出作者的用心與涵養」。

　　涵養是什麼？而圖像的分布又是什麼？從南台灣北上的我，知其重要而不

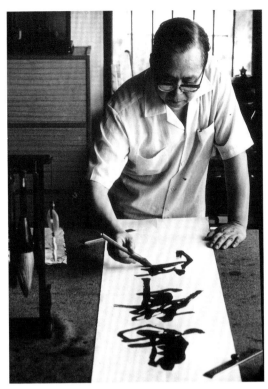

陳丹誠寫書法，他説：「寫字和作畫是一樣的心情。」
（攝影：李銘盛；圖版提供：藝術家出版社）

陳丹誠畫桌一角的常用大粗筆（攝影：李銘盛；圖版提供：藝術家出版社）

知真意，一面揣測，一面體悟師言。在諸多的言行中，從陳丹誠教授示範畫作的現場上看得出他在「克己復禮」的身教，也稱可理解自身素養的層次。例如他站立持筆，似在運功的氛圍中，一片靜寂之餘手持毛筆突然落筆運墨，且在「哼、哼」的聲中，見識到畫面水墨淋漓的節奏，若説筆調流暢，不如説節奏分明地在畫境中布局。畫畢，看他滿臉通紅，吁嗟呼氣，有如太極拳的收功情境，此時靜然無聲在課堂上，請求老師説説作品創作的祕訣，他説：「作畫寫字都是個人修習的元氣。第一是想要創作，就是有了心裡想説的藝術情緒，當它飽和時再提筆揮灑；第二選擇題材，包括作畫的當下，是在追憶一個故事，還是在記情一段記憶，譬如我畫蘆雁，就有鴻雁啣信的情況而以它為表現的主題；第三則在筆墨技巧上有否達到最美好的呈現，也就是説能畫出心中的形式美與內容美，並且是他人所不及者」。

▌品德教養

　　平日不善言詞的他，經過這一番心情的剖白，同學們也開始有了更多的提

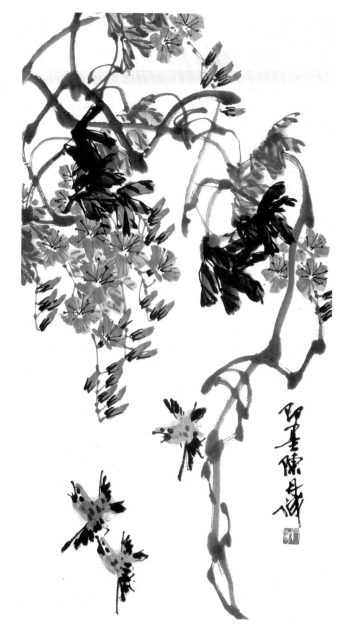

問，關於陳教授創作理想與教學的看法，當然他溫文儒雅，謙謙君子的學養，常以「師者，所以傳道、授業、解惑也」的倫常，以及「天行健，君子以自強不息」的儒家經典，以身作則為學生解惑。在二年的密集教學及身歷藝壇的遇合中，我們有更多的學習，並追隨他明志致遠，知行合一的理念，在大寫意花鳥畫力求進步。惟有一事一直很納悶，他在課堂中除了蝦子沒教外，舉凡雁群、雞、鴨或荷花、百合、紫籐，以及草蟲、魚類等都是拿手的科目，有一次他還秀出建築界畫與仕女圖，甚至更為精確的人物畫，以歷史資源入畫，有多少令人感動的技法表現與內容豐盈陳述。

　　他說：「教畫四君子畫，就是繪畫上的基本功夫，功夫精到，其他花卉自然較容

陳丹誠　凌雲飛雀　水墨紙本　90×48cm（圖版提供：藝術家出版社）

易上手；而雞、鴨、鵝、雁均有常形與常理，理存意在，行筆時只要熟能生巧，無事不通；而更為精密的寫生，則要靠同學們去觀察與考究，例如蝗蟲與蟋蟀有何差別？蜻蜓與蟬蛾有何特徵？並不是跟老師依樣描繪即好，必須在自己的悟性在技巧上的磨練，才能有自己的面目」，滔滔大道、夸夸其言，我們一群學生方才了解繪畫之道無他，心到意到手到的道理。

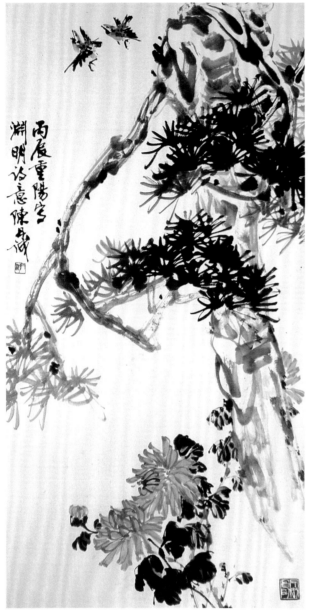

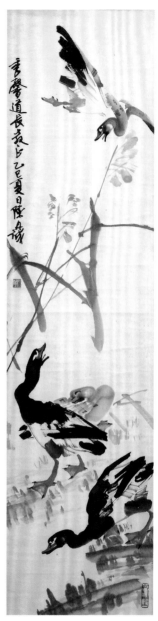

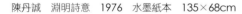

陳丹誠　淵明詩意　1976　水墨紙本　135×68cm

陳丹誠　如燕　水墨紙本　140×35cm

　　他進一步解釋花鳥畫家「最重要的要承繼，花鳥在畫面所代表的意義，恰似人物畫的人像都得在人的個性注入自己的性情。花鳥有情、石岩無語，你如何將他們沆瀣一氣，成為有靈氣的圖像，是中國繪畫精神主調」。中國繪畫精神在文化深度的表現，除儒、道、釋的無形精神涵養外，老莊、禪宗及心靈化境，在題材一再反覆間寫情，以圖像匯集為記情的標示。美

學源於美感，美感是知識是情思是智慧，陳丹誠教授沉思於道德的文化體，也進階在生活中儒雅情懷。他不僅在畫面永遠保持簡潔有力的章法，也在題材選擇上傳承美學的視覺經驗，所以他在畫雁時就想到大陸家鄉風情，如「黃雲城邊烏欲棲，歸飛啞啞枝上啼」（李白）的望遠孤寂，或是「何當擊凡鳥，毛血灑平蕪」（杜甫）的雄心大志，在在於他心滋長，所以他畫鷹、畫雁、畫雞等，都在思鄉、愛鄉之中，若能「雞鳴天下白」的氛圍中，畫家的內聚力量，便在反覆中有不同情緒的溢湧。

　　至於他畫水產：魚、蝦、藻類，也在一種「暗水流花徑，春星帶草堂」（杜甫）的沉浸，說不上來的清瘦。魚類餘興，也得有實物盡性或化魚為龍的臆想，所以他畫鯉魚時，在數筆定位後，只見魚眼睛空，勇往直前，充滿力道，他說：「畫水族的魚類，就以鯉魚躍龍門為主，在悠遊水中樂，且知逆水情，其中有我在藝壇上奮勵的過程。至於畫蝦則有戲墨的感覺，且有龍困淺灘被蝦戲的投射，所以很少示範蝦的畫法，各位可以自行研習吧！」哦！原來陳丹誠教授畫魚的過程有如此心境變化。蝦是何也？他是否認為不能登大雅之堂，或是畫作如明蝦的逼真又能怎樣。

　　作為他的學生，常在不知覺學習他的毅力與內斂的精神。繪畫表現上他所堅持的美學觀念在「力與美」之間，有深厚的基礎功夫，卻不輕易自詡為大師，因為他隱入「老二」的修煉裡，儘管藝壇有諸多的門派，不論是陰柔模糊法、劍拔弩張法或是拾慧自樂法，他不輕易類比評論，雖然有人認為他的大寫意法，是否還有更細緻的表現，他說：「繪畫不是在比技巧，而是要應用技巧表現畫境的特色，才是繪畫風格的締造者，又能及其美感本質的透氣與引勢，才是繪畫創作的本事。例如齊白石能大能細的繪畫內容，就說明了技巧的鍛鍊是基本能力，而取其精華成就內容的感動才是要追求的境界！」

▋ 意到筆到

　　我們在他沉默不語中看到的是他對草蟲花卉的仔細推展，例如蝦的角鬚或腳肘的數量，而披上一層青綠蝗蟲背羽究竟如何交織似錦，都有綿密的觀察。餘除他也畫麻姑仙女、天女散花或八仙過海的衣飾，若沒有精心的考證或技巧

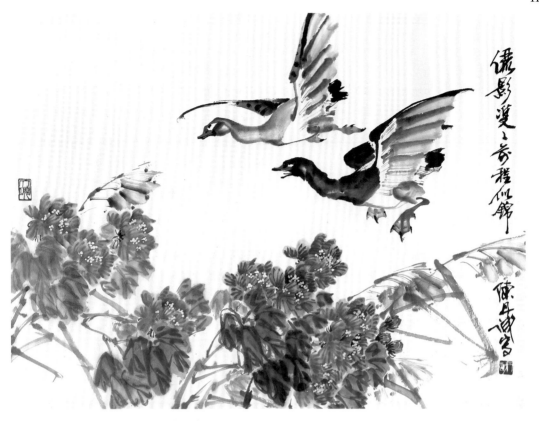

陳丹誠的花鳥畫作品〈前程似錦‧江岸詩情〉

功夫，如何能使之栩栩如生。在人物畫的表現他沒有多說，卻要我們讀歷史、看古畫，其中包括吳道子或閻立本、顧愷之，以及周昉等人的作品，再讀讀畫理畫論的分析，畫家不是「話」家，或許不言而喻的心性是他不喜歡高談闊論的原因吧！

　　力求真實絕不打折扣，除了上為生物的習性與生態的研究外，他一套自學的方法，常看他如打太極拳的姿態在空中比劃，也常看他閉目養神靜思的神情。有一天為了理解作畫前心理應如何適應，他依然思索畫境如何表現，他說：「沒有什麼明確的步驟，卻要有十全功夫的要領，古人說凡事豫則立，不豫則廢的道理，畫不是隨意揮寫，而是心中有境、畫中有意，意到筆到……」這是中國繪畫史所標示的傳統，他真是在「十日一水，五日一石」的磨練，以及「萬物靜皆自得，四時佳興與人同」的心境作畫，陳教授的口吻都是「教學」的類比，有種師道精神，鐸聲咚咚的風範，學生們的問題對他來說是「知之為知之，不知為不知，是知也」的典範。

看到陳教授示範雄雞畫作，在半小時完成四尺畫大作，有人問老師如此快速真神啊！他嚴肅的說：「功夫三十年，創作一整天，圖式半小時，畫在靜然中定型，在學習中尋覓情趣，在圖式中寄寫，在紙上呈現的形式，只不過是最後面的工作！」從這段談話，便可了解中國繪畫不是眼前的景物而已，更是心靈涵養的舒展，尤其寫意畫在其情滿紙面點石為金，其筆墨飽和則意到筆隨的境界，是文化體的圖騰。

說到文化體，陳教授更為興致盎然，他說金石篆刻往往令人嘆為觀止，以書法中的篆隸，直追秦代封泥、漢印篆刻，並佐齊白石筆法，既從傳統的文化性、又得當代藝術性的結構着手，在字體應用與空間的調適下，既能選材文意雋永，而圖印新鮮有力，在勢勁力道之外，採了婉約之柔，建立陽剛之勢，是當代金石大家的名銜，他曾賜我一顆五公分見方的篆刻：「一息尚存書要讀」來勉勵我，他說：「齊白石有此名句印章，我師其意刻下心性，作為你日後為公處世的銘言！」我捧之在心，據說他這方印是晚年的精品，並及時要我多多讀書以勤勉從公。此情此境至少鮮活，可惜我因公事繁瑣，未能勤勉有加，成就未然，實有愧師尊之厚望。

▌敦厚不語

陳丹誠教授有志天下藝術之新意，也是人道悲憫的得道者，從沒看過他對他人急聲噪語，也沒看到他對他人畫作的批評，賴武雄教授說：「有一次當年水彩名畫家王藍開畫展，有人要陳丹誠主任評論一下，他客氣地表示很好，再問好在哪裡！他迫不得已說，在國大代表繪畫中是最好的……。」永遠肯定別人，也尊重別人的成就，其中之含意，也令人莞爾。因此他在行政上不論在藝專擔任科主任或借調文化大學美術系主任，都能在職務上勝任愉快且教學卓越，是傳統與現代轉換時代中的藝術家導師。

他也是位撐得起國際藝術交流的教授，當他被派往法國巴黎高等藝術學院交流時，以簡筆玄墨為中國繪畫的創作精神與實踐開啟中西文化交流的先鋒，有人問他感想如何，他說：「人性好奇是一樣的，當我在示範一些繪畫的筆墨或繪畫的圖像時，法國學生則以為是刷子在揮舞，我說筆墨與人格修養有關，並

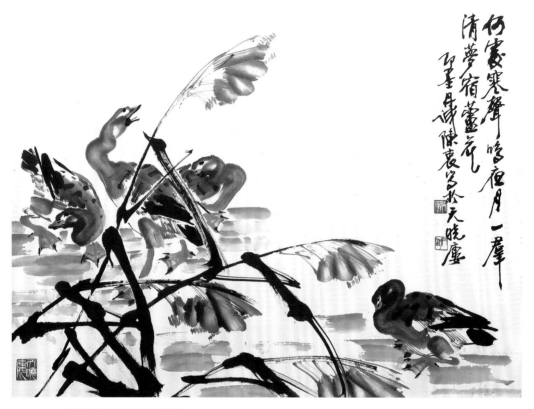

陳丹誠的書畫作品〈歸鄉〉

以柔克剛宣紙上呈現畫家們的感覺與主張的主論，學生多少有不同的感應，也開展一些許的看來有不經意的抽象意涵，因為誰也看不懂為何中國繪畫的筆墨線條是『六書』指涉的，但在外國人的眼中，它就是完型圖像的美感啊！」

　　文化之不同如人相之分別，藝術之表現亦隨個人素養而分層次，陳丹誠教授便是一位東方藝術的守靈人，卻不是洋灰遮目的大名家，而是一位道道地地的文人畫家，他的主張與信心是中國繪畫承先啟後者，具備了「定、靜、安、慮、得」的性格，也是位嗟哦一嘆天地寬的人。有位跟他學過大寫意的畫家，很多人都知道是他的學生，而這位先生卻有種自覺是「平生天才早注定，何來師尊在前行」，不承認陳家學弟，而陳丹誠教授又長嘆一聲告訴我：「為愛君詩被花惱，多情立馬待黃昏，殘雪消遲月出早，江頭千樹春欲暗，竹外一枝斜更好」（東坡）的隱喻詞了。

　　當今國立臺灣大學校名法書，可看到陳丹誠教授的氣勢，氣韻與氣節，也是台藝大藝術本質的守護者。

李霖燦攝於麗江老松前

記逸興而悠然

李霖燦說：小鳥枝頭亦朋友

（1913－1999）

▋文藝功能

「文藝工作是人生價值的反應，也是自然物象靈化的過程；對於文物作品，都得在其精神層面深度研考，方有承先啟後的功能」─這是李霖燦（1913-1999）教授上課時常提醒學生的講話。

文藝是精神層面的舖陳，那麼，如何達到深度或極致的學理，李霖燦說：「多看、多讀、多實證是項簡便的方法！」又說：「學習中國藝術，在未下筆之前的意向，就必須有知覺的準備，其中包括經、史、子集或楚辭、詩詞的學習與分辨，才能從

李霖燦（左4）與畫友於高雄師範大學藝文活動留影。左起：蔡崇名、黃光男、鄧雪峰、李霖燦、吳平、李奇茂、黃正鵠、戴嘉南。

中取其精華，此即所謂的文氣在於筆端時，意在筆先的集合力量，又如視覺藝術的中國繪畫，其形態在自知則明的辨別中，了解筆是情趣。這個特點在於視覺上技巧的純熟與趣味，有些是自然技法的流動，有些是刻意的標示，即所謂質量感的層次分量。當然，作者的學養與才能是項重要的先決條件」。

　　李教授接着說：「經驗是實驗的指引方向，前人創作的時空雖然有別當下的環境，但基本的美感基礎則相當一致的。也是說墨有五色、彩有十光的箴言，不都是由實驗累積下的經驗而來嗎？所以從漢唐時代的金碧山水畫法，不論是華麗精細或是裝飾刻寫，有其瘦瘦質量的感應；或是五代的院體工整或為潑墨揮灑，黃荃的花鳥畫法、徐熙的浸骨技能，甚至是梁

楷的禪意潑墨仙人等名作，都是創作者一番情思的表現，而其境界之大小，端視作者人為修養！」

一連串的學理與實證舉例，令人有仰之彌高之敬愛。尤其我是來自南部的學生，首次聆聽鐸聲，更有春風化雨之感。猶記過去只在書冊翻李霖燦教授的宏偉著作，已能感受學藝者的態度應保有此境。當今立雪程門的比擬倍覺珍惜。惟我是帶職帶薪北上求學！必須在清晨四點搭國光號汽車北上，在師大美研所上必選課程後，趕到故宮博物院上課，不知是李教授無暇排課或行政工作繁重（當年他是故宮博物院副院長），中午十二點半到下午兩點半的課程，雖在瞌睡中學習，但我記憶清楚的則有桃李競秀仰春風的氛圍，尤其台大、台師大的外籍同學鴉雀無聲地聆聽李霖燦的授課。

當同學紛紛席地而坐，依窗側立，或討論上週課程的重點餘興，都具一份「幾許春風織綿處，一時清新滿堂中」的風尚。此時，我想起李霖燦曾在著有論語新解的著作中提到：「夫子溫良、恭、儉、讓，以得之」的說法，溫和、良善、恭敬、節制、謙讓的態度，課堂內的氣氛是得之師者之所以傳道、授業、解惑也；又想起西哲安德烈‧莫洛亞（A. Manrois）說：「真正高尚品德與其說是從修心或苦行中得來，不若說大多是慈善或謙讓所構成。」如是言，其身教讓人感受到「李門學子，謙謙向學」的氛圍，也使人憶起當年他講述孔門倫理的現代性時，仍然保持傳統績效的人倫價值。

▍師道傳承

當然未提及他授課的重點時，倒有一些蛛絲馬跡的回憶，譬如說他是杭州藝專的畢業生，承受校長潘天壽的學風，從傳統打進去、由現代衝出來的氣勢，並在為國家的「強其骨」民族精神，李教授曾有不少的舉例：「中國繪畫精神，實在就是儒、道、釋揉和而成的文化體，畫面中除了有民族性格表述外，對於繪畫圖像的應用，往往帶有作者情思的寄託與符號，有如中國詩歌詞曲中的迴轉、對比、反覆與節奏，更重要的是知識有呈現的層次，往往超越在圖畫的表象上。人人畫『四君子畫』卻是個個有其主張。它不僅是

李霖燦（右3）擔任台北市立美術館諮詢委員時與館內同仁合影

圖像的表徵，也是畫家源自初心的認知與寄興，雖然可閱讀史實中的無根「蘭」（鄭思肖）、墨竹（文同）、南山菊（陶淵明）或寒梅（林浦）的意向，但如蘇東坡的梅花詩：『春來幽谷水潺潺，的皪梅花草棘間，一夜東風吹石裂，半隨飛雪度關山』的文氣，便了解畫境的層次了」。

　　這一說明使在場同學互相訊問，修李霖燦教授的課是否也得修中國文化基本教材，答案自然是肯定的，只是他繼續以古詩作例，並提出為何「踏花歸去馬蹄香」、「野寺藏深山」或「為問東風餘幾許」等詩句的景象，是否成為中國繪畫的另計美感呢！中國繪畫除了景色外顯外，情境內涵往往高過視覺的現實，它在文學與美學之間是立體的，套現代名詞來說是三度空間或多元意象的表現。

▋傳統美學

　　這些都是傳統美學的思惟，突然加上了當代藝術常被提問空間術語，直覺李霖燦教授是否留學國外或是國際學者的身分，他的視野與學識使我們這群只知修課時能得到春風化雨的滋潤外，在進德修為中有更深層的實踐，因此，從過去的學長以及故宮專家都有不同的推崇與讚揚，尤其在書畫的考訂，以及「麼娑文」的整理都是國際間的大學者。

　　從文獻看到李霖燦是故宮文物保護者與宣教者的成員，除了護衛國寶南移入臺外，在抗戰時期就被指定為赴英、美展示故宮文物的研究者，並在國寶出國期間，除了負責解說與維護文物品的安全外，並考察了世界博物館的營運狀況。在博物館學尚無顯要的台灣，他鉅細靡遺地講解各個名

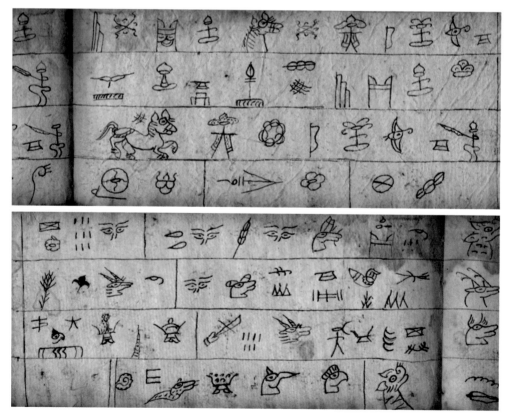

李霖燦記錄的「麼娑文」

李霖燦常掛客廳的畫作〈芝蘭室銘〉

館的特殊風格與經營規章，提供台灣博物館界的資源。我在通過甲等特考擔任台北市立美術館館長時，除過去在課堂得到他的教導外，我特別在餘暇趕到故宮學人宿舍請教他。他說：「博物館工作是人類最美好的工作，一則可以閱讀典藏品的內容，並可整理出主題各異的張力，提供大眾學習或休閒的機會，它的成效有如傳教士對民眾施恩的喜悅。二則是藝術工作的創意，是茍日新、日日新、又日新的工程，不論是閱讀畫件或創作新境，它是個積極向上的精神指標！」在這短短的話語中，李霖燦說到他的老師潘天壽是如何在教學外，以各具才學的層次，分別推荐學生從事各項藝術工作。

　　初知李霖燦就是一位傑出的藝術工作者，在中國繪畫學理上及鑑賞方面有獨到的見解，甚至已是故宮專家中引導中國文化的佼佼者。事實上他除了故宮工作外，更被禮聘在台大、台師大教授中國美術史與書畫鑑賞，而且成績斐然，當今國際藝術研究殿堂，包括台灣的專家或國際的學者，大部分都曾投入其門下，對於中國美術、美學的發現，具有強大的啟迪力量。除此之外，他說：「作為一個文化人應有全盤的能量，其中民族學、地方誌、民俗社會都有明確的人文生活，尤其對多元文化的研究與理解都要深入追尋它的源頭，好比我有機會到雲南麗江考察少數民族的文化現象，並且將其文字梳理清楚，編列條碼、使之成為摩娑民族的文字，尤其在幾次考察期間，也到附近天龍山采風，發覺當地的山水與風景真是人間仙境，天是藍的、雲是白的、雪則是綠的，因此，我把自己的書齋取名為綠雪齋

的名銜。諸君，何時帶你們共遊麗江勝景！」

　　一連串話語，說明文化人的理想，我們卻不知從何問起，是如何認識摩娑文的？此時他興趣來了，說：「這些文字已有數千年，只是有被遺忘的可能性，因此當地的耆老紛紛提供他們還在用的文字，而我已了解漢字有六書之說，其中象形文字很明確，摩娑文亦然，除了少數文字有指事與假借外，符號性的文體來自生活的記號，有如圖畫所標示的意涵。」說著說著，拿出一本著作送給我，加上一句：「光男何時有空我來教你！」我當然興奮異常，但公務冗多，一直到他過世，我仍然未曾學書辨字，實在很慚愧與遺憾。

▌博物宏志

　　之後，我在美術館與國立歷史博物館服務，他仍然關心我的工作狀況並諄諄教導，博物館是開發知識、服務社會的殿堂，須不斷地充實自己，並擷取前賢的經驗，包括國外學者的意見與作為，因而我得工作之需，至已有數百年營運經驗的美國、日本、法國、德國等國，以及西歐國家考察，的，加強學術的深度、教育的普及、展示品的選擇，而後目錄的編印與出版、甚至說這一行工作，不是作官的層級而是服務活化的機能。其中將國際藝壇努力搜集有關台灣畫家，甚至中國大陸畫家的作品，是否得到國際藝壇的認同，並且設法策展這些名家作品。猶記有幾個重要籌劃如「中國、巴黎」、「台灣早期西洋畫展」、「台灣早期水墨畫展」或是「旅外華人特展」等等都是他耳提面命，最令人敬佩是他在美國會圖書館尚有他的研究室，專屬他個人研究摩娑文的基地。

　　行政是執行職務的任務，但我們在這裡要說的則是「非有實學不為功，當知人間重才能」，李霖燦教授對中國書畫的精心研究，是我們課堂中的最具引力的焦點，每當他提出一張古畫作為解析的圖像時，我們才體會到認識藝術品的功力絕對不是未明弄香可以瞞過的，他以郭熙的〈早春圖〉為例，從尺幅大小談起，說：「這一張大畫在一千多年前，是不易製作的，

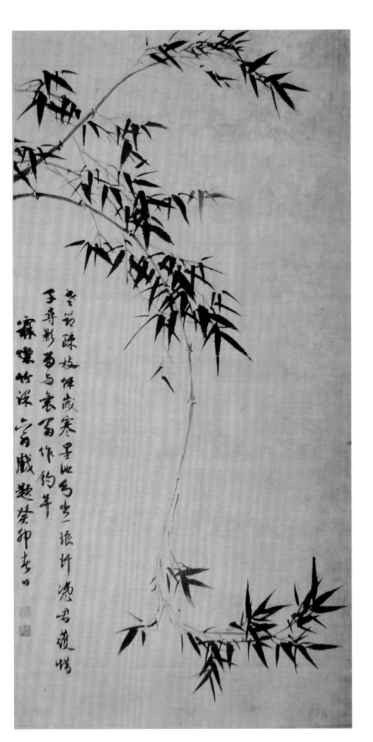

李霖燦畫竹

除了在景色安排成為中國繪畫史的典範外，更要了解畫家對於山川風景的取捨開始，亦得要在環境與天候上力求精確，既然是早春，應該在融雪之後的水聲潺潺，或是枯枝禦寒的勁道，以筆墨的力量，有正是春臨葉蕊將盛開的機能，而其畫境的營造在三遠法中，以平遠、深遠和高遠相呼應，因而畫作中的景象就不是只是風景，而是作者人格的轉換，這也是山水畫不是風景畫的造境，所謂的外師造化中得心源的道理」。並提到五代到北宋時期中國山水畫是繪畫史上的「白鐵時期」，極力說明中國文化的藝術精華。

另一張則是范寬的〈谿山行旅圖〉，這張畫一張開就問我們，可能在畫面上找到范寬的簽名

嗎？對於這一問題，我是沒經驗也沒有能力分辨它究竟是誰畫的，因為五代北宋時期的中國山水畫並不以文敍畫，或題詩作詞在畫面上。李教授指著畫作右側角落，事實上是范寬把名字鑲在樹林上，幾百年來都認為它是一張五代時期古畫，沒有人說它是范寬的大作，而這個千年的祕密，卻是在李霖燦研究時段中發現的。我問及老師怎麼能夠發現這個記名處，他說：「這張畫我看過後就非常喜歡，且愛上了它，並以它作為中國山水畫的典範，於是打格子，一寸一寸的臨摹，經過幾次的精細學習下才發現范寬的名字，也解決千百年來的疑惑！」，接著他又說：「正如談戀愛一樣，愛它就要了解它，要了解它必須下功夫，繪畫的學習也是如此！」此時我也想起以畫件論敍，繪畫美學的經典，是風格學的強項，它的身分除了文獻記載外，真正要重視的是畫作真實的表現，至少要有畫畫的經驗，才能在繪畫藝術中得到應具的能量。

　　還有一張是李唐所畫的〈萬壑松風圖〉，李教授直言，這又是一張千古名作描述巍峨巉巖的景象，配合山水靈氣，以「身既山川而取」以及「度物象而取其真」的圖像，在山勢水氣的氤氳下，這張畫是嵩山、華山、衡山、常山還是泰山？看來李唐綜合其峯巖與岨岫，有了自己的畫面的審視度，建立了林泉高致境界。李霖燦說：「一般人畫山水，往往只注意到形意的景色，未如〈萬壑松風圖〉所顯示的樹林相依、山石相濟，質量共體，以及身為作者能否通天地之德，以類萬物之情（宋・韓拙）的體會，並不全然養眼的風景時尚，而是可列為美感的永續成長」。

▌文人筆墨

　　我在他的書齋看到他畫的蘭花，就請教起文人畫的意涵，他說：「文人畫是中國繪畫美學的高峰，也是自宋元之後很多畫家追求的境界，好比徐文長的大筆寫意，把畫當成書寫心情，不論山中熟石榴，不被人收成，而自喻為明珠的掉落，或另一張墨葡萄圖軸在畫面上題了『半生落魂已成翁，獨立書齋嘯晚風；筆底明珠無處賣，閑拋閑擲野藤中』的心情，畫

李霖燦欣賞潘天壽畫作　　　　　李霖燦與夫人欣賞潘天壽畫作

似畫、筆似畫，終是在畫面上記述作者的心情與理想，有自我嘲諷或寄情畫外情緒。這樣說來就是書畫者人格反映的藝術有社會性、歷史性與寄寓圖解。」中國繪畫藝術不僅是這樣的講法，李霖燦舉出畫者不獨造其妙，更是人格學識至高者，畫可觀、可讀、可感，絕不只是外在的景象，山水畫如此，花鳥畫、人物畫可有寄情的深層意涵？他說：「石不語卻可人，鳥翔飛亦悠然，花香不在蕊，或一草一卉、一林一木，定是外相為象，而是作者對於圖像所表現的內涵層次，諸生宜神極象外，彩光自明！」

　　前些日子，在杭州紀念李霖燦的老師潘天壽一百二十週年誕辰紀念學術研究會，與師兄李在中讀到李霖燦教授承繼傳統，開創新猷的過往，更佩服他以學不倦、教不厭的精神傳藝，又精於文化體的闡述，對於中國繪畫藝術充滿開創性與理想性，又及其少數民族古文學的修整，貢獻智慧與藝術創境者，古來有限，李教授在中華文化中，得乾坤之理，山川之廣，人情之盛。作為他的學生，所學丁點，卻也得其精神庇護，希望也能擴展服務藝壇的機會。

木瓜園詩情畫意

（1918-1971）

白雪痕只問耕耘與達觀

白雪痕身影

▌天工開眼

我何其幸運，自小就被二位美術老師啟蒙，在藝術領域裡有了良好的園地供我成長，且得到他們的物質與精神的支助，尤其重要的是對繪畫藝術的理想與美術教育的提倡，雖不明瞭當時的環境，在物質極為缺乏下，二位不同階段的老師，都異口同聲說：「藝術可以救國」。

第一位是我初中即將畢業前的半學期，來了一位老師蔣青融，在極度忽略美術課的氛圍下，他竟然鼓勵同學們說：「美術課雖然不是升學的課程，

白雪痕（左1）與指導的《情天海恨》演出者黃瑞光、董英明、吳正村、魯新淑、巫愛珍等同學合影

卻是同學們一輩子可以感受的美感體驗，足夠提升生活的品質」如此云云。
第二位是我進入屏師就學時的美術老師——白雪痕（上第一節課時，他就
對美術課的重要性陳述一遍：「師範教育是全能教育，任何一科都必須用
心學習，尤其美術科首要就是要把技能學好，然後再把美學教育讀通，也
就是美術課是心靈營養，它可是道德教育與宗教教育的結合，更為具體的
工作，就是得在環境、設計與家庭環境有個舒坦的著眼處！」）

這二位老師都是隨政府來台灣，可說是時代環境使然，但他們均有高
度的美術教育主張，說「藝術救國」，對我來說是個可想像的理想提升，
而這個口號也是我考上國立藝專時的校歌歌詞。「藝術救國」就是說：「藝
術是項創意工程，從心意的堅定或心靈的充實、藝術園地提供積極向前的

學習歷程，以便在社會發揮所長，以建設國家、效忠人生、貢獻心力，必能使社會更為美好；還是當時的國運艱辛，必以藝術是心靈安穩的寄寓，並可創造新的環境，以及新的美感，作為復國建國的教育與力量！」之後證明，前者的想法是二位師長未明說的真言，而後者則是人人愛國的方向，不僅僅是藝術、物理、化學、工程或各項課程都可救國啊！

白雪痕與他的書法

　　白雪痕是繼蔣青融之後教我繪畫的老師，更將我帶進藝術是項廣闊心靈的滋養殿堂。第一節課的說明，使我了解美術技巧是國小老師必要的能力，包括板書、書法或圖畫的現場示範，若不能在黑板上立即書寫端正的文字，或立即畫出某一圖像，例如金龜子與蚱蜢的分別，當時沒有電腦，沒有圖畫課本或標本圖像，即使有，一般家庭也買不起，因此，國小老師的繪畫能力就須要考驗了，它比之大代數或測驗統計等課程更為急迫。因此，這項實用的課程進度，似乎也是同學們很在乎的要點，儘管很多人還有「過關」就好的概念，但對我來說就是自己的一份強項課程了。

▎初嚐驚喜

　　經過半學期之後，美術比賽開始了，即如賽跑、音樂或演講的競賽一樣，班上選出三位代表參加比賽，自己認為必會被選為代表，卻是落選了，此時熱情全然消散，有一筆沒一筆的上課，白老師看在眼裡，叫我到一旁直說：「你雖然畫的很熟練，但美術作品是要心到、手到與靈到的技術，怎可草草了事，以為是天才呢！」並且勉勵要專心、信心與恒心的堅持，才能長此以往的進步！說得也是，因為自己多學了一些國畫，同學們也羨慕行筆作畫的技能，使自己不知天高地厚而草率畫鉛筆畫了。何況一年級的畫畫比賽就是鉛筆畫，同學們怎放心選我為代表，替班上爭取榮譽呢！

白雪痕的書畫作品〈壽桃〉　　　　白雪痕的書畫作品〈荷花〉　　　　白雪痕的書畫作品〈瓜瓞綿綿〉

　　但事有湊巧，比賽當日有位參賽的同學重感冒，黃嘉崑班長向白老師請示，可否由黃光男遞補，因為少一位代表，為班上爭取榮譽就少了機會，如此這般，我被推出比賽了，經過一小時的鉛筆素描寫生，便回到班上的勞動服務課拔草，正是汗流浹背時，同學大聲喊叫：「黃光男，你得到一年級的第一名！」哪有可能？簡直天方夜譚！沒想到白老師卻在走廊處出現，面帶微笑說：「光男！用心創作把握整體的統一性，使結構完善，畫面便能充滿力量！」這句話除了「用心」即是認真嚴謹讓我聽懂外，其他都在揣摩中，也開始思索怎樣才是學習藝術的態度？

　　二年級時，我選了美術課作為專長的學門，這時候課程二週輪流，由另一位老師池振周教西畫，他很少對同學說話，加上我的專任老師是白雪痕，他更少開口指導，不過我問他說：「池老師，為何您的範作怎麼這樣沉重！」池老師才勉強說：「我喜歡厚重的筆調，它使人安靜。」之後又

是一片寧靜。當時並不知道繪畫有風格也有師承，便又問白老師：「繪畫藝術的厚重很重要嗎？」白老師說：「厚重有二層意義，第一層是畫面的層次多樣；第二層則是畫家自我風格的表現！」如此單刀直入，我並不太了解其中意涵，直到上了藝專專業課程後才了解白老師說的是流派，以及情思寄寓於畫格的要素。

學習熱情

　　或者白老師的意思是繪畫只是視覺藝術的一環，並非藝術表現的全部，例如他也教工藝、教童軍、教話劇的藝術，都需要美感的提升，也就是藝術表現的深度或層次，端看個人的學養與作為。有一天他要我到他宿舍看他正要完成「屏東公園」的水彩畫。約有50號大小的畫幅，白老師一面畫、一面解析技法的運用，他說：「國畫想像的畫面多，很多都是象徵性的物象，例如松竹梅為歲寒三友的畫作，象徵君子之道如松竹梅的堅忍不拔，除了筆墨講究外，畫格人格是必須寄情的；而水彩畫則要在現場取景，存菁去蕪，力求畫面的順暢與景物的協調，尤其風晴雨露及光線明暗與色調，都要有一定比例的應用，更接近寫實性的寫生啊！」

　　這一番話著實使我心眼頓時一亮，初識藝術造境的條件是知識與情感的遇合，也是之所以言及創作的基本要素。接著他又說：「你們學長有這方面成績的人很多，包括蔡水林、徐自風、陳國展、陳朝平、何文杞等校友，有空時不妨向他們學習，而今正在師大讀書的藍奉忠、藝專的高業榮更上一層樓，向他們多學習多請教。甚至到東京教大的王秀雄、或是陳瑞福、張志銘等傑出校友，都可以是向學的目標！」一口氣說了這麼多的名家，有些早已耳熟能詳，有些前輩卻第一次聽到，不過日後在藝境上確實得到他們的指導甚多。

　　熱心熱情的白雪痕教授，有一天拿了一本《藝術概論》的書目來課堂說：「這本書是在師大任教的虞君質教授所著，是師大美術系的教科書，各位不妨輪流看看，不懂的地方可以請教傅瑞熙老師的兒子——傅申解說，他

白雪痕的畫作〈海浪〉

白雪痕的畫作〈鄉村一景〉

正在師大藝術系就讀，又另有師大馬白水教授也極推崇傅申的勤學聰慧！」白老師不厭其煩要我們多去學習本領，我們當然也知道良機難得，幾次懇求傅瑞熙老師介紹傅申讓我們可以取法乎上。可是傅老師卻興趣缺缺，不想提供傅申的通訊方式，經過我們苦苦請求，他終於嘆了一口氣說：「你們學習什麼藝術，當務之實用課程的深切研究，不是更有發展嗎？既然你們都一個樣，傅申的地址在這兒！」接著給我一個紙條。

　　當時的環境，藝術課程是如此的清淡，而白雪痕卻力排眾議，認為藝術具有養身、養心與創作的能量，也是當下文創業的主角。在半世紀前的藝術教育思想，莫非是中國傳統的「里仁為美」或「老實講」的認同，或是蔡元培等五四運動中：「美者代替宗教教育與道德教育」的主張，白老師奉美學為圭臬的行動，也應用在戲劇的表演上，猶記每學期的月會表演，由學生組團，從編劇、道具、劇本、場景或舞台燈光設計，幾乎都由他一手包辦，且從中選才，依各人的個性與專才，便能演出唯妙唯肖的話劇，或說文藝舞台劇，而我發聲不準確，便分發去畫舞台背景及跑龍套的任務，不過能夠參予劇團演出倒也倍感光榮，猶記當年幾齣劇名均為愛國劇，如《碧海情天夜夜心》或是《情天海恨》等，參加的同學如董英敏、吳正村、黃瑞光、魯新淑、巫愛珍等，在當年除了學校公演外，也到左營眷村演出，愛情滲入愛國情緒中的劇情，實在令人感動。而導演正是白雪痕教授。

　　白老師在慶功宴時說：「話劇包含了繪畫、表演、文學及教育，正是當前教育工作者最需要學習的課程，也是各位出校門後為人師表最需要的才能，它可以是美感教育，也可以是情操教育，更是各項活動的開場主題。屏師的『運動、勞動、活動』三動中，活動是人生緜延流長的教學方法，也是藝術人生的核心課程。」這些勉勵詞至今令人難忘。

▎綜合藝能

　　其實，白老師不只是美術老師，也是表演藝術的老師，印象中他還曾彈鋼琴或吹口琴的，有位學長蘇丁選受其啟蒙，以白老師為典範，學習美

白雪痕的畫作〈松韻泉聲〉

術也學音樂。而我們鴻雁班繪畫三劍客：呂金雄、顏逢郎、黃光男分別就
自己的專長終生研習兒童畫教育、西洋畫創作，以及水墨畫創新，也是他
因材施教的結果，甚至對於企業理念的引導，也作實質的提示，例如前全
國商業同業工會理事長張平沼就說：「他以藝術創意的理念廣集社會資源，
做為服務大眾的能量，並且鼓勵同學們，除了教人不倦、誨人不厭的精神
外，提起良師興國的意念，並作為國家強盛的來源！」好個良師興國，白

老師以身作則，日以繼夜積極指導學生，除了藝術教育外，對於公益活動亦無役不予，包括了社區的義務勞動，以及鄉里的廟會祭典都在引為向上的力量。

藝術即為生活，生活就是藝術。那麼白雪痕老師對藝術的看法又是什麼呢？除了上述略有提及外，他的繪畫創作是來自新華藝專，也就是今日的南京藝術學院，是劉海栗校長當年以西潤中的繪畫形式，即以西方實證方法融合了中國傳統的美學觀念，其中文人畫的簡逸神具及詩詞為吟的內容，傳達到學生的美學內涵，既現代又傳統，符合現實主義的現實美感，又有文化累積的知識圖影。白雪痕的西洋畫可能就是受這種新時代、新精神的感

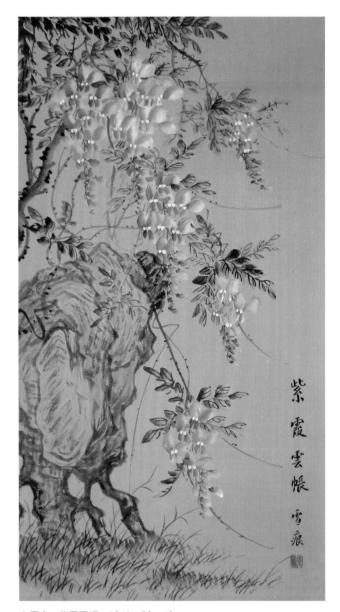

白雪痕　紫霞雲帳　1961　90×40cm

受，他在 20 號或更大的畫幅上，可體驗出這種中西文化交輝圖像，使人明白藝術生活，原本就是繪畫創作的泉源。

白老師為區分他與池振周老師的西畫課程，刻意教我們中國畫，在山水寫生上，類似西洋畫筆觸的畫法，儘管皴、擦、染的筆法應用，或煙雲迷濛的渲染自成一格，也得在花鳥畫的物象上講究立體感，雖然這些表現保持國畫中的「骨法用筆」，他曾剴切地說：「多看、多畫、多比較，你

白雪痕　秋菊送香　1961　90×40cm

便能了解技巧是磨練出來的，尤其要把心中對於物象的感動力畫出來，這個感動力一般說來就是個人的美學主張，也就是美感的抒發！」事實上，我們似懂非懂，利用有限的時間練習技法，水彩畫的描繪，校內以化雨台、寶塔、炊囱或校前的水塔等為對象；校外則畫屏東公園及椰林，或萬重溪的垂柳、糖廠煙囱的美麗倩影，至今尚存記憶。

　　白老師曾在公園內畫一幅有拱橋的蓮池倒影作為示範，看他中西合璧的不透明水彩畫，卻又在背景天空上揮灑數筆，既是水墨淋漓，又是彩霞滿天，唯妙唯肖的彩光倒影，當同學再問這是國畫還是西畫，他和藹笑說：「它是畫！」接著又提醒同學：「繪畫藝術是視覺藝術，具有藝術形式中的裝飾性，以及色彩在點、線、面的組合下，力求平衡、統一與主體性的視焦，重要的是表現出繪畫對象與自己情思想像的契合。我畫這張畫只是一次示範，更重要的是畫質與畫境是否表現出來！」

▍師徒制度

　　屏師的教育，有些師徒制的傳習，每逢三年就同一老師任教。同門學

長都有義務與權利指導學弟，我們也樂於接受，因此，白老師的學生屆屆相承，猶如一個大家庭，互為教勵與指導，學長陳瑞福、徐自風、高業榮等諸師兄更把白老師的精神延伸下來，從藝術教育的內涵由心性修為開始，再求技法的個性化，正與羅德（H. Read）說的「人類具有一種不變的特性，能夠和藝術的形式相呼應，我們稱之為對美的感受力。」是一樣的，白老師在繪畫創意上給我們的啟發，就是這種美的感受力。

　　這項精神，白雪痕從家庭生活的式樣出發，愛學校有如愛家庭；愛學生有如愛子弟；愛社會愛國家，接著是愛人才。任何一位同學有特殊的能力者，他多予以栽培及提攜，包括前述話劇團的選才或是音樂才能的推舉，此時又想起「師者之所以傳道、授業、解惑也」的訓示，白老師可說服膺終生，對於師範生的疼愛，視為家人與國家英才，是復興文化、建國大業的精英。因此，鐵肩擔教育，笑臉對學生的使命，竭盡心力，傳述師道之行，如此日以繼夜，鐸聲不輟，然金體已疲仍然夙夜不休，就在民國六十年（1971）昏倒路旁，送醫時已不能言語，我輩同硯共窗校友日夜陪伴病床，祈奇蹟出現，但藥石罔效，呼天不應，師尊西行，我亦悵然涕下。

▍夢魂回應

　　祭典當天，校友紛紛趕往昔日聚會堂追思，室內室外擠滿人群，都是感恩老師教澤長存的情愫。而我在茫然之際，學長高業榮轉知老師臨終時交代要我回屏師的囑言，一時令我不知所措，猶記他過世當天我正好在外辦事，沒能伺候床前，當知他唯一清醒過來即交代此事，我何其懊惱又心生膽怯，因為屏師專任教何其不易，當年若沒蔡金庸校長垂愛，教職工作已難，何況師專。然遺囑難卻，只好在事後騎機車回母校，向張效良校長稟報此事，校長說：「哪有職缺！」神情嚴肅，我卻以如釋重負的心情返回高雄，因我在藝專畢業後去看過白老師，當時他也提到師專教職一事，我哪敢設想，總以為這只是老師的鼓勵語，而今遺言相告，我豈能不遵，而學校無缺的訊息傳達，正是我心裡上的原意，如此兩全其美豈有不暢？

白雪痕、校長張效良與畢業同學合影

此事告一段落，雖然也感念老師的抬愛，只能默默合十膜拜。

　　然在兩個月後，「我在一間畫廊參觀畫展，正仔細觀賞畫作時，突然看見白老師溜滑板似的滑進會場，一開口就說:『黃光男你為何不回屏師專』即消失了，我呆在當場，明知老師已駕鶴西歸，為何又出現眼前，而驚醒了！」當時半夜三時，我即時叫醒太太，並準備清晨再往屏師專一探，來到校長室，校長說:「你去拿離職證來！」我表示:「校長，我是您的學生，您沒說要請我回校任職，若我壽山國中失去職務，我便沒有工作了！」校長拍拍我的肩膀說:「傻孩子，如不請你，怎會叫你取離職證書呢！」如此這般神奇，白老師我該如何效法您愛護學生的精神呢！

　　在您離開我們四十五年之後，記得您的慈容，您的偉大，以及您傳達教育的使命，校友們都明白尊師重道，良師興國的道理，張平治總裁常提起，說您的春風化雨，澤被四方，我們共同撰寫一幅對聯:「鐸聲不輟傳師道，桃李競秀逸趣興。」木瓜園的門生共得心傳。

國家圖書館出版品預行編目資料

近代美術大師的講堂／黃光男著.
--初版.--臺北市：藝術家 2018.05
144面；17×24公分

ISBN 978-986-282-215-9（平裝）

1.藝術評論 2.文集

907 107006087

近代美術
大師的講堂

黃光男／著

發 行 人　何政廣
主　　編　王庭玫
編　　輯　洪婉馨
美　　編　吳心如
出 版 者　藝術家出版社
　　　　　台北市金山南路（藝術家路）二段165號6樓
　　　　　Email：artvenue@seed.net.tw
　　　　　TEL：(02)23886715‧23886716　FAX：(02)23965708
郵政劃撥　50035145 藝術家出版社帳戶

總 經 銷　時報文化出版企業股份有限公司
　　　　　新北市中和區連城路134巷16號
　　　　　TEL：(02)2306-6842
南區代理　台南市西門路一段223巷10弄26號
　　　　　TEL：(06)261-7268　FAX：(06)263-7698
製版印刷　鴻展彩色製版印刷股份有限公司

初　　版　2018年05月
定　　價　新台幣280元
I S B N　978-986-282-215-9